培文·电影

乱世佳人

Gone With the Wind

经典电影细读

［英］海伦·泰勒（Helen Taylor）著

李思雪 译

北京大学出版社
PEKING UNIVERSITY PRESS

著作权合同登记号 图字：01-2018-0982

图书在版编目(CIP)数据

乱世佳人 / (英) 海伦·泰勒 (Helen Taylor) 著；李思雪译. —— 北京：北京大学出版社, 2025.1. (培文·电影). —— ISBN 978-7-301-35770-5

Ⅰ.J905.712

中国国家版本馆CIP数据核字第2024TM5186号

Gone With the Wind by Helen Taylor
© Helen Taylor, 2015

书　　名	乱世佳人 LUANSHI JIAREN
著作责任者	[英] 海伦·泰勒（Helen Taylor） 著　李思雪 译
责任编辑	曹芷馨　黄敏劼
标准书号	ISBN 978-7-301-35770-5
出版发行	北京大学出版社
地　　址	北京市海淀区成府路205号 100871
网　　址	http://www.pup.cn　新浪微博　@北京大学出版社　@阅读培文
电子邮箱	编辑部 pkupw@pup.cn　总编室 zpup@pup.cn
电　　话	邮购部 010-62752015　发行部 010-62750672 编辑部 010-62750883
印　刷　者	天津联城印刷有限公司
经　销　者	新华书店
	787毫米×1092毫米　32开本　7印张　86千字 2025年1月第1版　2025年1月第1次印刷
定　　价	59.00元（精装）

未经许可，不得以任何方式复制或抄袭本书之部分或全部内容。
版权所有，侵权必究
举报电话：010-62752024　电子邮箱：fd@pup.cn
图书如有印装质量问题，请与出版部联系，电话：010-62756370

作者简介：

　　海伦·泰勒，埃克塞特大学英语系荣誉教授、英国美国研究协会名誉院士、2016—2018年度勒弗霍姆荣誉院士。曾在路易斯安那州立大学、西英格兰大学、布里斯托尔大学、华威大学和埃克塞特大学教授英美文学和女性研究，并在埃克塞特大学担任英语系主任。她是美国南方文学和文化以及女性写作方面的专家，在这两个领域发表了大量著作，包括《女性为什么阅读小说：关于我们生活的故事》（2020），《斯佳丽的女人：〈乱世佳人〉及其女性粉丝》（1989）和《绕行南方邦联：跨大西洋视角下的当代南方文化》（2001）。

译者简介：

　　李思雪，清华大学新闻与传播学院博士在读，英国伦敦大学伯贝克学院电影策展专业硕士，北京电影学院电影学系硕士，中国人民大学新闻学院学士。兼任影视文化方面记者和自由撰稿人。翻译有《诺兰变奏曲》（2023）。

目录		
	致谢	1
	前言	5
	序曲	11
	第一章 赛尔兹尼克的荒唐事：《乱世佳人》的诞生	41
	第二章 "英格兰献给好莱坞最伟大的明星"：不列颠和寻找斯佳丽	87
	第三章 《乱世佳人》中的种族政治	125
	第四章 斯佳丽和瑞特——天赐姻缘还是命定孽缘？	163
	退场音乐	185
	演职员表	193

致谢

我要诚挚感谢在本书撰写过程中予以帮助的个人和组织。维多利亚与艾尔伯特博物馆（Victoria and Albert Museum），尤其是奥利维娅·斯特劳德（Olivia Stroud）和基斯·洛德威克（Keith Lodwick）二人，为我提供了费雯·丽档案馆（Vivien Leigh Archive）的馆藏和好莱坞戏服展（Hollywood Exhibition）的相关资料。基斯长期以来支持我对《乱世佳人》的研究。托普瑟姆博物馆（Topsham Museum）的蕾切尔·尼科尔斯（Rachel Nichols）允许我拍摄了费雯·丽饰演斯佳丽时所穿着的晚装戏服。得克萨斯大学奥斯汀分校之哈里·兰塞姆中心（Harry Ransom Center, the University of Texas, Austin）的策展人史蒂夫·威尔逊（Steve Wilson）和策展助理艾伯特·A.帕拉西奥斯（Albert A. Palacios）协助我拍摄了该中心

保存的一件酒红色晚礼服戏服。史蒂夫也在其他问询上予以我帮助。《社会主义工人报》(*Socialist Worker*)允许我影印他们戏仿里根/撒切尔的海报,其原版由维多利亚与艾尔伯特博物馆提供。布里斯托大学戏剧收藏(University of Bristol Theatre Collection)的员工们,包括利兹·伯德(Liz Bird)博士,与我共享费雯·丽的诸多史料以及曼德和米切森戏剧馆藏(Mander & Mitchenson Collection)。

詹姆斯·A.克兰克(James A. Crank)允许我引用他即将出版(还未编页)的著作《〈乱世佳人〉的新研究视角》(*New Approaches to Gone With the Wind*),该书将由路易斯安那州立大学出版。罗杰·斯夸尔(Roger Squire)先生允许我援引他的祖父约翰·斯夸尔爵士(Sir John Squire)所著的出版商读者报告(保存于麦克米伦出版公司档案馆[Macmillan Archive])。我经由艾利逊·桑德斯(Alysoun Sanders)和伊丽莎白·詹姆斯(Elizabeth James)的帮助获取了这份馆藏。我还进一步联络

了乔治·布雷特（George Brett）试图获得更多麦克米伦的馆藏内容，然而并没有成功。

两位匿名的读者为我提供了极有建设性的批评建议。

我的编辑詹娜·史蒂文顿（Jenna Steventon）为我提供了有益的批评建议，索菲·孔滕托（Sophie Contento）则为我提供了出色的截图以及其他方面的帮助。尚塔尔·拉奇福德（Chantal Latchford）以敏锐的双眼为我校对。

我将自己无以名状的感激之情献给激励我、支持我的好友理查德·戴尔（Richard Dyer），不用说，还有我自己的瑞特·巴特勒，德里克·普赖斯（Derrick Price）。

前言

那是20世纪80年代早期，路易斯安那州的巴吞鲁日，一个溽热的午后。为了躲避酷暑，我钻进了一家供应冷气的电影院，彼时银幕上正在放映一部我在青少年时期就曾看过的影片。当片尾字幕伴随着马克思·斯坦纳激动人心的旋律升起时，我方记起《乱世佳人》对我而言是多么意义非凡，以及它余留给我多么深刻的情感震撼。尽管身为一名理智且明智的学者（唉），在这将近四小时的浪漫史诗中，我独自坐享纯粹的视听盛宴，为故事所着迷，超乎预期地放任自己欢笑与流泪。

从20世纪60年代晚期开始，我多次造访且长居在美国南部。出于对这个地区的迷恋，我成了一名研究美国南部文学与文化的学者。在电影院中的那个下午，我震惊于影片对奴隶制的处理，

愤慨于影片对美国非裔角色的单维呈现,并且为自己年少无知的激情而感到羞愧。然而,我却甘之如饴。最终,我不论何时重看这部作品——在电影院里也好,看英国广播电视台(BBC)的圣诞节重播也罢,我知道其他的观影经历都无法和那犹如过山车一般、带给我极大感官愉悦的情感经历相媲美。

1989年是《乱世佳人》的50周年纪念,我出版了《斯佳丽的女人:〈乱世佳人〉及其女性粉丝》(*Scarlett's Women: Gone With the Wind and Its Female Fans*)一书。该书既是对作品的致敬,也是一份为了纪念在我创作过程中给予我帮助的上百位女性的献礼。我写作此书的迫切政治原因在于:将其放置在展现美国南部的虚构文学与电影的语境之中,解读其中复杂的种族、阶级与性别意涵,这些议题通常萦绕在该作品之中;该书尤其针对英国读者和观众,他们通常对奴隶制和美国内战的争论不甚了解。我的情感原因则是:渴望解释清楚为何这部历史年代剧得以抓住全球诸

多粉丝的心弦和思想,尤其是我自己。

自20世纪80年代晚期以来,我与这部作品的"同居"之旅一直起起伏伏,其间还经常分分合合。多年来,我一直在和以下这些人打交道:收藏家、联邦团体、主修电影和美国南部文学的学生们、一名坚信自己是《飘》[1]的作者玛格丽特·米切尔(Margaret Mitchell)转世的女人以及无数的粉丝和狂热追随者。我看过无数过眼云烟的续写,看到对续写作者侵权的指控,看过翻拍的电视连续剧、纪录片和重要周年纪念日的新闻报道,见证了新的电影修复版本拷贝、一部由特雷弗·纳恩(Trevor Nunn)执导的失败的音乐剧,参观戏服和影星的展览以及目睹修建纪念博物馆的尝试。关于奴隶制、美国内战、民权运动和南部文化的新作影片厘清和丰富了我们对这一地区及其历史的认知。近年来,考虑到《乱世佳

[1] 根据中文读者的习惯,本书将1939年的电影 *Gone With the Wind* 翻译为《乱世佳人》,将玛格丽特·米切尔所著的原著 *Gone With the Wind* 翻译为《飘》。而同时提及两者的情况下,如简写为 *GWTW* 时,则统一翻译为《乱世佳人》。——译者注

人》如今已是一个尴尬的过时之物,我把自己小小的私人收藏捐赠给了埃克塞特郡的比尔·道格拉斯电影博物馆(Bill Douglas Film Museum),其中(心怀忐忑地)包括斯佳丽·奥哈拉(Scarlett O'Hara)芭比娃娃,这是一名之前的学生于2003年送给我的结婚礼物。我以为这部影片的银幕魅力会在强势的新片来临之时随风而逝。

然而,它的魅力并没有轻易消散。我的书在影片上映75周年时加印,在巡回讲演的过程中我结识了更多的新老粉丝。2015年的早些时候,在格罗斯特郡俱乐部举办的一次关于影片的讨论会上,两个年纪轻轻的女人找到我,向我倾诉她们对《乱世佳人》持之以恒的爱。两人是妯娌,一起无数次地观看DVD,电影重映之处都有她们的身影,一起参加各种主题活动。2013年,她们联手要求地方影院将该片的放映时间由下午改成晚上,为更多白天上班的职业妇女提供观影机会。她们的女儿分别被命名为斯佳丽(Scarlett)和亚特兰大(Atlanta)[2]。

2 《乱世佳人》故事的主要发生地,以及作者米切尔的出生地。——译者注

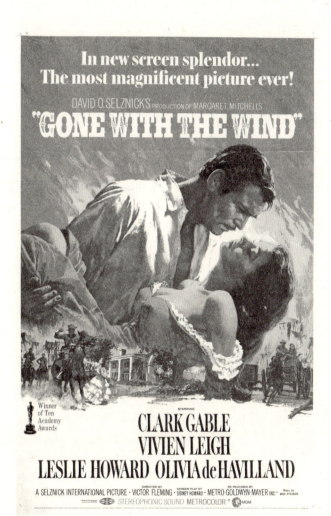

001 经典的《乱世佳人》海报

因此，我们是否需要一本新书再来讨论作品中令人存疑的种族政治以及作品已然获得的高度赞誉？难道我们不能留一份清静，让那些珍爱它的人以及她们的女儿斯佳丽和亚特兰大一起观看DVD，一边大声咀嚼巧克力，一边用手指紧绞手帕，沉迷于这个经典的爱情故事吗？不成。《乱世佳人》的意义太过重要，无法被轻易忽视，也无法兀自隐没于电影史中。这部杰作，拥有星光熠熠的表演，极高的制作价值，激动人心的旋律和不朽的野心，它是最被珍爱的影史经典之一。它的影响力之巨大和长久，左右着这个世界对奴隶制和美国内战摇摆不定的可怕叙事。在接下来的几页中，我将解释这部庞杂、精妙和问题重重的作品何以被称为天才之作。我将对其中的缺点直言不讳，然而对于我和数不胜数的粉丝而言，这部影片满足了我们对纯粹影像盛宴的所有期待。

序曲

2013年,伦敦的维多利亚与艾尔伯特博物馆举办了一场极为成功的展览,题为"好莱坞戏服展"。尽管展品囊括《绿野仙踪》(*The Wizard of Oz*, 1939)、《加勒比海盗》(*Pirates of the Caribbean*, 2003)和《泰坦尼克号》(*Titanic*, 1997)中的戏服,但是其中最为人称道的仍是斯佳丽·奥哈拉用塔拉(Tara)庄园的窗帘改制的绿色天鹅绒洋装。在流行话语中,《乱世佳人》(*Gone With the Wind*, 1939)被夸张地描述为"不朽""传奇"和"经典"之作,仿佛已然超越了时代局限,获得众口一词的赞美。影片制片人大卫·赛尔兹尼克(David O. Selznick)认为,它已经成为"美国的《圣经》"[1];美国读者调查也显示,除了《圣经》以

[1] 大卫·O.赛尔兹尼克向威尔·H.海斯(Will H. Hays)讲述,1939年10月20日,收录于鲁迪·贝尔默(Rudy Behlmer)编著:《大卫·O.赛尔兹尼克备忘录》(*Memo from David O. Selznick*),纽约:现代图书馆(Modern Library),2000年,第246页。

外,《飘》是他们最喜爱的读物。通常用来形容高雅艺术的词汇诸如"幸存"和"恒久",也被用来描述它长久不衰的魅力。作为享誉全球的书和电影,它依然是能够被人一眼就认出的引用、改编和戏仿来源。

《乱世佳人》的故事讲述被娇纵惯了的16岁美国南方佳人斯佳丽·奥哈拉[2],尽享在蓄奴制度下佐治亚州的种植园主家的奢侈生活,却也经历着爱情上的挫败——她

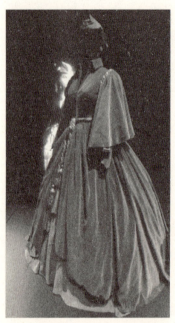

002 斯佳丽用塔拉庄园的天鹅绒窗帘改制的裙子,维多利亚与艾尔伯特博物馆"好莱坞戏服展",2013年(© 伦敦维多利亚与艾尔伯特博物馆)

2 本书对《乱世佳人》中的角色名参考《乱世佳人》(陈良廷等译,上海译文出版社,2018年6月第一版),采取直译。其他的中文翻译包括:斯佳丽·奥哈拉又译作郝思嘉;瑞特·巴特勒又译作白瑞德;阿希礼·韦尔克斯又译作卫希礼,等等。——译者注

深爱的阿希礼·韦尔克斯（Ashley Wilkes）将要迎娶他的表妹玫兰妮（Melanie）。她被迅速卷入美国内战和重建时期带来的艰巨挑战之中，失去了家园；采摘棉花，为玫兰妮接生，弄脏自己白嫩的双手；结了三次婚；最终成为一位亚特兰大州的成功女商人。[3] 一路上，她杀掉了一名联邦军官逃兵，料理了双亲、诸多世交、女儿和挚友的离世。她的第一次婚姻是出于赌气的报复，第二次则是为了还清债务。作品的核心在于斯佳丽、阿希礼和瑞特·巴特勒（Rhett Butler）之间一段复杂的三角恋。在这段文学史和影史上最著名之一的、分分合合的爱情故事中，她对（第三任）丈夫瑞特·巴特勒的爱意来得太迟，而后者由于"不在乎"而最终离开了她。

3 美国内战（或如同盟军所称："州际战争"）从 1861 年持续至 1865 年，始于南方七州成立军事邦联，脱离联邦，终于 1865 年罗伯特·E. 李（Robert E. Lee）将军投降。重建时期（Reconstruction）指 1865 年至 1877 年，在此期间美国南方重回联邦，奴隶制被废除。此处，"战前"和"战后"则分别指代美国内战之前和之后的时期。

影片聚焦于一小部分白人家庭，他们从优越富足的庄园主阶级，狠狠地跌入战火之中的新世界，痛失挚爱、奴仆和家园，他们本以为既得的财富可以确保他们终生无虞的奢侈生活，如今却不得不亲自谋生。南方同盟军失利之后，当他们曾经熟悉的社会秩序荡然无存之时，影片探索了这些剧变怎样重创且改变了他们。这一点也适用于黑人"家仆"们——尽管他们并不觉得新近获得的自由身意义重大，因为他们和白人主人之间的关系一如既往。

《乱世佳人》，通常英文缩写为 *GWTW*，曾被史蒂文·斯皮尔伯格（Steven Spielberg）描述为"最伟大的美国电影之一"。[4] 它处于好莱坞黄金时期的顶点，用历史学家维利·李·罗斯（Willie Lee Rose）的话说，它在"图书出版业和电影行业都做到了前无古人后无来者的极致"[5]，并且，

4 史蒂夫·伯恩（Stephen Bourne）：《纪念蝴蝶·麦奎因》（*Butterfly McQueen Remembered*），拉纳姆：稻草人出版社（Scarecrow Press），2008年，第22页。
5 维利·李·罗斯：《美国历史虚构小说中的种族和宗教：流行文化的四个阶段》（'Race and Region in American Historical Fiction: Four Episodes in Popular Culture'），威廉·弗里林（William Freehling）编著：《奴隶制与解放》（*Slavery and Freedom*），纽约：牛津大学出版社（Oxford University Press），1982年，第130页。

如果排除通货膨胀的影响,《乱世佳人》一直稳坐"史上票房最成功影片"的宝座。它的制作总成本高达400万美元,但是在过去75年内的收入却超过了4亿美元。它于1939年12月15日在亚特兰大市举办首映,这次活动仍然是美国文化庆典中最值得铭记的一个——虽然在这个当时处于种族隔离的城市,没有任何黑人演员被邀请到场。次年,饰演黑妈妈(Mammy)的哈蒂·麦克丹尼尔(Hattie McDaniel)赢得了奥斯卡最佳女配角奖,她是第一位获此殊荣的美籍非裔演员——直到50年之后,乌比·戈德堡(Whoopi Goldberg)才凭借《人鬼情未了》(*Ghost,* 1990)成为第二个荣获此奖的非裔女演员。《乱世佳人》获得了13项奥斯卡提名,最终拿下了包括最佳影片奖和费雯·丽(Vivien Leigh)的最佳女主角奖在内的8个奖项。美术设计威廉·卡梅伦·孟席斯(William Cameron Menzies)被授予特别贡献奖,同时欧文·G.托尔伯格纪念奖(Irving G.

Thalberg Memorial Award）被颁给了制片人兼幕后推手大卫·赛尔兹尼克。《乱世佳人》把这段并不政治正确的、有关美国南方历史的故事讲得如此成功，尽管遭到部分来自学术界和自由派的贬损，但依然流芳百世。《飘》的其他文学和电影改编版本都因此得以躲在其荫翳之下，免受责难。

003 《为奴十二年》(*12 Years a Slave*, 2013)中，切瓦特·埃加福特(Chiwetel Ejiofor)饰演所罗门·诺瑟普(Solomon Northup)

我们身处的21世纪世界和1939年《乱世佳人》刚刚问世时的时代已有天壤之别。史蒂夫·麦奎因（Steve McQueen）执导的、有关残暴的美国南方奴隶制的奥斯卡获奖影片《为奴十二年》为这一题材带来了新的视角。近年来，文学作者和电影创作者们充分地驳斥了《乱世佳人》对于美国南方历史、奴隶制和种族问题的保守立场，尤其是与其他书籍和电影作品如《真爱》（*Beloved,* 1987，1998）、《勇者无惧》（*Amistad,* 1997）、《被解救的姜戈》（*Django Unchained,* 2012）和《林肯》（*Lincoln,* 2012）相比较之下。即便是史诗级别的大制作，《乱世佳人》却闭口不提奴隶制度的惨状，此举本身便意味深长，而我们如今对其政治观点进行谴责，当属一件进步之事。在民权和种族运动艰苦抗争的一个世纪里，《乱世佳人》给保守白人视角下的美国内战增添了神话般的光环。毫无疑问，《乱世佳人》影响并塑造了普罗大众对美国南方历史的看法——在史蒂夫·威尔逊看来，它是"关于美国种族、性别、暴力和地区主义议题的强有力的

试金石"。[6]

然而，原著和影片两个版本均获得了无可动摇的国际影响力，在经历了社会政治变革、批评攻击，以及种族议题的巨大发展之后，依然盛名如旧。1936年，这本由玛格丽特·米切尔所著的普利策奖获奖小说一经问世，便成为史上最畅销的文学作品之一，发行量不少于2500万本，拥有至少155个翻译版本，行销至大多数语言区和国家。大卫·赛尔兹尼克制片的电影版本算得上是好莱坞最贴近畅销原著的改编。1970年，由其改编的第一版音乐剧《斯佳丽》（Scarlett）于东京首演；其后又有诸多版本出现，最近的一版是2008年的伦敦公演版本。尽管有关电影重拍的流言不断，比如赛尔乔·莱昂内（Sergio Leone）曾有此意，不过始终未有成果。

关于《乱世佳人》的信息浩如烟海。简单的谷

[6] 史蒂夫·威尔逊：《〈乱世佳人〉的台前幕后》（The Making of Gone With the Wind），奥斯汀：得克萨斯大学出版社（University of Texas Press），2014年，第279页。

歌搜索就可以搜出940万个相关网站。严肃学者们对原著作者、电影版和演员的研究也有骄人的卓著成果。[7]你能在市面上买到你所能想象到的任何形式的精装版和周年纪念版套书。还有不计其数的与《乱世佳人》有关的中古玩偶、瓷器雕像、歌曲、烹饪书、主题餐馆，更有人用角色名为自己家的小孩和小狗命名。其中，一幅上世纪80年代最有名的政治讽刺画——美国总统罗纳德·里根（Ronald Reagan）怀抱英国首相玛格丽特·撒切尔（Margaret Thatcher）——正是模仿《乱世佳人》著名的电影海报所创作的。美国动画剧集《辛普森一家》（*The Simpsons*）和英国喜剧演员弗兰奇（French）与桑德斯（Saunders）也经常戏仿《乱世佳人》。著名的犹太学者格特鲁德·爱泼斯坦（Gertrude Epstein）

[7] 见达登·阿斯伯里·派伦（Darden Asbury Pyron）：《南方的女儿：玛格丽特·米切尔生平》（*Southern Daughter: The Life of Margaret Mitchell*），纽约：牛津大学出版社，1991年；莫莉·哈斯克尔（Molly Haskell）：《老实说，亲爱的：重访〈乱世佳人〉》（*Frankly, My Dear: Gone With the Wind Revisited*），伦敦：耶鲁大学出版社（Yale University Press），2009年；肯德拉·比恩（Kendra Bean）：《费雯·丽：一幅私密肖像》（*Vivien Leigh: An Intimate Portrait*），伦敦：郎宁出版社（Running Press），2013年。

在帮助她的父母逃离纳粹统治下的奥地利而奔赴英国之后，把自己的名字改为斯佳丽，她说："我在斯佳丽·奥哈拉的身上以及她抗争的方式中找到了身份认同。为自己改名为斯佳丽之后，我获得了新生，充满了力量。"游客们飞到佐治亚州的亚特兰大市寻找塔拉庄园，徒劳而返，最终却在玛格丽特·米切尔博物馆（Margaret Mitchell Museum）和市中心的商店里买了一堆与斯佳丽有关的立体书、冰箱贴、印有塔拉庄园的明信片以及——是的，你没看错——马桶座圈。

004 《社会主义工人报》（Socialist Worker）宣传海报，主演是罗纳德·里根与玛格丽特·撒切尔，作者为鲍勃·莱特（Bob Light）与约翰·休斯顿（John Houston），1982年（致谢《社会主义工人报》）

从亚历克斯·哈利（Alex Haley）和朱利安·格林（Julian Green）再到萨莉·博曼（Sally Beauman）和安德烈娅·利维

(Andrea Levy),小说家们不断在自己的作品中阐释和引用这部作品。[8] 关于该作品的周边出版物也从幕后轶事和大事记,到研究其爱尔兰血缘的学术著作,应有尽有。犯罪小说作者斯图尔特·M.卡明斯基(Stuart M. Kaminsky)出版过一本主角为托比·彼得斯(Toby Peters)的谋杀案推理小说,场景就设定在电影片场,并以克拉克·盖博(Clark Gable)为主要嫌疑人。[9] 你还可以见到冠名为《乱世佳人》"完全"或者"官方"指南的各类书籍。确实,出版物的致敬变得日益浮夸和引人注目。比如,2014年,《生活》(*Life*)杂志的编辑部出版了一本大型图册《乱世佳人:一部伟大的美国电影诞生的75年后》(*Gone With the Wind: The Great American Movie 75 Years Later*);另外,哈里·兰塞姆中心为其创纪录的《乱世佳人》周年展出版

[8] 亚历克斯·哈利,非裔美国小说家;朱利安·格林,美国小说家;萨莉·博曼,英国小说家兼记者;安德烈娅·利维,牙买加裔英国小说家。——译者注

[9] 卡明斯基于1977年至2004年出版了一系列侦探悬疑小说,主角为托比·彼得斯,背景常为好莱坞和电影片场,内容充满了对好莱坞奇闻异事的呼应,代表作包括《黄砖路上的谋杀》(*Murder On the Yellow Brick Road*, 1977)、《送明星一颗子弹》(*Bullet for a Star*, 1977)等等。——译者注

了一本大部头的图册《〈乱世佳人〉的台前幕后》（*The Making of Gone With the Wind*）。[10] 如果这些还无法满足你的饥渴，你还可以订阅名为《斯佳丽的信》（*The Scarlett Letter*）的爱好者杂志。

经典台词诸如斯佳丽·奥哈拉的"明天就是另外一天了""别多说废话了"；黑奴普莉西（Prissy）的"接生的事情我一点儿也不懂"；以及瑞特·巴特勒的"老实说，亲爱的，我他妈才不在乎呢"都成了家喻户晓的俗语。[11] 电影人们则不断援引和效仿《乱世佳人》在技术层面的种种，从斯皮尔伯格《紫色》（*The Color Purple*, 1985）在影像、色彩和音乐方面对该片的借鉴，到詹姆斯·肯特（James Kent）的《青春誓言》（*Testament of Youth*, 2014）中拍摄法国医院外的

10 大卫·奥康奈尔（David O'Connell）:《玛格丽特·米切尔〈乱世佳人〉的爱尔兰根源》（*The Irish Roots of Margaret Mitchell's Gone With the Wind*），迪凯特（GA）：克拉维斯和彼得里出版公司（Claves and Petry, Ltd），1996年；斯图尔特·M.卡明斯基：《明天就是另外一天》（*Tomorrow Is Another Day*），萨顿：赛汶出版社（Severn House），1996年；威尔逊:《〈乱世佳人〉的台前幕后》, http://www.thescarlettletter.com.
11 原文分别为："Tomorrow is another day", "Fiddle-dee-dee", "I don't know nothin' 'bout birthin' babies", "Frankly, my dear, I don't give a damn"。——译者注

一战伤兵时使用到的摇臂升降镜头，引人回想起《乱世佳人》中最令人难忘的片段之一。根据亚历克斯·哈利1976年出版的小说改编的1977版电视剧《根》（Roots）被称为"黑人版的《乱世佳人》"，《断背山》（Brokeback Mountain, 2005）则被称为"同志版的《乱世佳人》"。[12]

005 被称为"黑人版的《乱世佳人》"的ABC电视台迷你剧《根》（Roots, 1977）

12 引自罗斯：《美国历史虚构小说中的种族和宗教》，第4页。见www.albertmohler.com/2005/12/19/cutting-through-the-cultural-chaos-the-meaning-of-brokeback-mountain。

《飘》出版于1936年,是玛格丽特·米切尔一生中唯一的小说著作,有时被认作是"月光与玉兰"[13]式的种植园爱情故事的代表作,其原因在于它借用了这一类型的梗和角色塑造,由玛丽·约翰斯顿(Mary Johnston)、阿古斯塔·埃文斯·威尔逊(Augusta Evans Wilson)和托马斯·狄克逊(Thomas Dixon)所创作的19世纪小说最能代表这一类型。[14] 近年来,随着大众和学者的目光转向这本书——包括理查德·哈韦尔(Richard Harwell)结集出版的玛格丽特·米切尔有关《飘》的书信集;以及安妮·爱德华兹(Anne Edwards)和达登·阿斯伯里·派伦出版的作者生平传记——它如今被阐释为米切尔与这种传统的对话,从一个妇女参政论者的女儿、一位富有反抗精神的亚特兰

13 "月光与玉兰"(moonlight-and-magnolias)借以指称对美国南方战前生活的浪漫化,将南方描绘为有教养的贵族奴隶主、脆弱文雅的女士和愚昧且忠诚的黑奴们所生活的地方。该短语也出现在《乱世佳人》的电影版中,当斯佳丽去监狱探访瑞特,对他进行诱惑企图要钱时,瑞特看到她粗糙的双手,识破了她的计谋,说:"You can drop the moonlight and magnolia, Scarlett!"(放下你的浓情蜜意吧,斯佳丽!)——译者注
14 玛丽·约翰斯顿,美国女权小说家;阿古斯塔·埃文斯·威尔逊,美国南方文学作家;托马斯·狄克逊,美国南方戏剧家和作家。——译者注

大年轻女子,也是一名忠诚的南方人,以及一位学识渊博的当地历史学家、记者和破旧立新者的视角。

玛格丽特·米切尔生于1900年,长于一个富有的亚特兰大律师家庭,他们为曾经身为南方同盟军的祖辈们感到自豪,也很有家乡荣誉感。儿时的玛格丽特坐在典型的南方门廊上,听父母和姑婆们讲起美国内战的故事,唱起与之相关的歌谣。她也参加过地区游行,纪念在战争中死去的同盟军士兵;听人们批评起舍曼将军(General Sherman)烧毁城市的那场可怕的大火。她的一则著名评语是:"我听到了各种各样的言论,就是没听到有人提起同盟军输掉了这场战争。"[15] 因病放弃了新闻记者的工作之后,她开始撰写小说,一方面是写自己的故事,一方面是写这座她所热爱的城市。虽然从小被栽培成一名南方佳丽,玛格丽特(小名"佩姬"[Peggy])却反抗了

15 菲尼斯·法尔(Finis Farr):《亚特兰大的玛格丽特·米切尔:〈乱世佳人〉的创作者》(*Margaret Mitchell of Atlanta: The Author of 'Gone With the Wind'*),纽约:威廉·莫罗出版社(William Morrow),1965年,第30页。

自己的家庭，成为一名摩登女郎[16]、一个野孩子（她曾因一支充满明显性暗示的舞蹈被青年联盟中的女性成员所谴责）。她嫁给了雷德·亚伯肖（Red Upshaw）——一个英俊潇洒的酒品走私商，却也是一个暴躁的酒鬼。当他们的关系演变为家暴之后，她离了婚，嫁给了之前婚礼上的伴郎。后者是一个安静又令人尊敬的商人，支持她逃离世俗、写作小说的意愿，最终完成了《飘》这本书。人们很难不留意到，米切尔最初给斯佳丽这个角色取名为潘茜（Pansy），男主角叫瑞特，和佩姬与雷德高度相似。

这是米切尔一生中创作的唯一小说，然而她在这部超过1000页的作品中，囊括了多重叙事，描述了矛盾又衰败的美国南方、受辱和愤怒的战后南方人，以及在大萧条打击之下的地区和国家所展现出的迫切抱负。这部作品也记录了在急剧变化的美国南方形势下，种族和性别经历着怎样艰难的抗

16 原文 flapper 特指 20 世纪 20 年代，对现代观念感兴趣、决意取悦自己的年轻又时髦的女性。——译者注

争和博弈。小说有意地暗示美国南方和凯尔特文化之间被神话化的历史关联,这一点受马克·吐温(Mark Twain)所不齿的"沃尔特·司各特(Walter Scott)爵士的魅力"[17]所影响。[18]托马斯·米切尔(Thomas Mitchell)饰演的杰拉尔德·奥哈拉(Gerald O'Hara)拥有鲜明的爱尔兰农民血统(可不是什么骑士),然而他将自己打扑克牌赢来的种植园命名为"塔拉"。"塔拉"是爱尔兰的圣地,是众神和古代权力王座的所在地。玛格丽特·米切尔的传记作者达登·阿斯伯里·派伦指出,这本小说将第一次世界大战之后社会文化的现实主义和悲观情绪融入到南方小说之中,反映了南方文学复兴时期的作者们在试图处理自身的历史过往和现代主义的未来之间的矛盾关系。的确,小说和电影

[17] 凯尔特人,通常指爱尔兰、苏格兰和部分威尔士等地区人民的祖先。沃尔特·司各特是苏格兰文学史上乃至19世纪最重要的作者之一,生于爱丁堡。马克·吐温在游记《密西西比河上》(*Life on the Mississippi*)中强烈批判司各特,他认为司各特文学中对旧日荣光的迷恋是一种倒退,对美国南方文化产生了消极的影响。——译者注

[18] 对于《飘》的凯尔特神话学渊源,参见海伦·泰勒的另一部著作,《绕行南方邦联:跨大西洋视角下的当代美国南方文化》(*Circling Dixie: Contemporary Southern Culture through a Transatlantic Lens*),新布朗斯维克:罗格斯大学出版社(Rutgers University Press),2001年,第一章和第二章。——译者注

都传达了20世纪30—40年代读者和观众们的焦虑感,在这整整10年里,生活艰苦、战火纷飞、国际法西斯主义日渐抬头,全球经济动荡不安。在随后的数十年中,这部作品对某些读者/观众群体来说意义非凡,他们从留守大后方的视角来欣赏这部作品中跨越南北战争前后的史诗般的图景,尤其是坚韧、受难的女性,斯佳丽·奥哈拉就是他们的缩影;同时也与那些因身处社会政治巨变之中而对自身处境忧心忡忡的角色产生了共鸣。[19]

从诸多方面而言,相比于米切尔的原著小说,其"月光与玉兰"式的特点可能更归功于大卫·赛尔兹尼克的电影。这部电影复刻了早期的"美国南方电影",从《一个国家的诞生》(*The Birth of a Nation*, 1915)到《小叛逆》(*The Littlest Rebel*, 1935)和《艳红玫瑰》(*So Red the Rose*, 1935)。《乱世佳人》遵循了美国南方浪漫的凯尔特神话,展现了贵族和年轻的勇士、符合人们刻板印象的美人和大小姐;它似乎也褒奖了忠实的奴

19 派伦:《南方的女儿》。

隶,以及被解放后依然忠心耿耿的男女仆人,并且谴责了偷懒的佃农和常惹麻烦的投机分子。透过斯佳丽的双眼,观众看到了战后重建中充满了丝毫未减的暴力、腐败和挥霍。影片将米切尔笔下那个名字煞有介事却又平凡普通的塔拉农场——"笨头笨脑,格局凌乱"的白粉砖墙,改造成了一个美丽的、有着白色立柱的种植庄园,而附近的十二橡树庄园(Twelve Oaks)则更加富丽堂皇,并用场面调度(mise en scène)展现了美好的战前南方生活。尽管有瑞特·巴特勒的鄙夷嘲讽和战

006 《一个国家的诞生》,丽莲·吉许(Lillian Gish)饰演埃尔茜·斯通曼(Elsie Stoneman)

争毁灭性的恐怖，观众们的同情心还是偏向了美国南方白人。米切尔对于南北战争、性别和南方家庭角色的矛盾立场，以及她对种族问题和奴隶制表现出的困惑与保守的观点，则在一定程度上被好莱坞的史诗所掩盖了。

在当今的多元文化社会中，考虑到20世纪60年代的民权运动对美国进行的改造（其中，美国南方又一次扮演了血腥的角色），以及美国非裔群体在这个国家中一直以来所受到的压迫，我们可以理解人们对这部作品后世影响的不适感，以及对于一个竭力修正黑奴贸易和奴隶制之影响的文明世界而言，它意味着什么。每当小说重印或者电视台重播这部电影之时，现代读者和观众都会在黑妈妈和普莉西出场时感到局促不安。斯佳丽那又胖又滑稽的黑妈妈，是其生母的替身，为了"她的"白人家庭而效力终生；还有典型的喜剧丑角普莉西，撒谎说自己懂得助产知识，并因其所作所为而挨了耳光。

当我在20世纪80年代为了自己的著作《斯

佳丽的女人》而采访一些女性时，我发现：这一代上年纪的狂热女性书迷们先是阅读过这本大部头的小说，之后又在20世纪三四十年代观看了电影。她们对战时的恐怖、贫困以及斯佳丽和其家庭所遭遇的困境感同身受，深爱着圣徒般温和的玫兰妮·韦尔克斯，却不情不愿地欣赏着胆大妄为、有道德瑕疵的女主人公斯佳丽——她蔑视陈规，却养活了一大家子人，也让自己得偿所愿。这些女性中的很多人与全家分享这本珍爱的书，并冒着空袭的危险跑去看电影，在片尾字幕升起之前就离场回家，害怕万一遭遇轰炸（她们错误地预期影片会有一个传统的大团圆式结局）。我也采访过年轻的女性，她们在1970年之后才接触到《乱世佳人》，将斯佳丽视作女性主义的楷模，而玫兰妮则被视作软弱无能之人——但是她们对该作品对待黑人角色的方式以及对蓄奴问题的视而不见而感到不舒服。

《乱世佳人》是一个伟大的冒险故事，它对勇气、求生、坚忍和失落的表达感人至深。它也是

一个十分独特且出人意料的爱情故事：一段胶着的三角恋，两个秉性迥异的男人和一个他们以自己方式爱慕的女人，而当斯佳丽发觉自己真心的时候，却已然太迟。很难想出一部其他影片，既表现女主人公肩负着一段历史年代的冲击，又让观众被她的天真无邪和自欺欺人逗笑。如果有人想用名声不佳的贝克德尔测验（Bechdel test，即检验影片中是否有超过两名女性角色之间的交谈内容与男性无关）检测《乱世佳人》，那么其结果一定是高分通过。《乱世佳人》让一个离经叛道又野心勃勃的年轻女性角色经历了一整段历史和多次人生试炼，涵盖了女性一生中所要经历的多数艰巨挑战——骤然失去少女的梦想和纯真，双亲亡故，又失去了两任丈夫、一个未出生的孩子和一个女儿，还失去了好友、真爱和挚爱的家园。然而，她却凭借其魄力幸存下来，而不是成为受害者——她以颇富哲学意味的方式应对，把问题留到明天去思考，因为"明天就是另外一天了"。人们时常告诉我，《乱世佳人》给予女性莫大的勇气，

让她们奋斗下去并且不必循规蹈矩。[20] 难怪很多人聚在一起重看 DVD 时都要准备一大盒纸巾。如果要评选"影史最催泪影片",《乱世佳人》当之无愧。

故事的情感核心也包括红土地之上的塔拉庄园、父辈们的土地、养育人的土壤以及努力重建失落家园和避风港的重要性。正如萨尔曼·拉什迪(Salman Rushdie)在关于《绿野仙踪》的论断中指出:"家"的概念是复杂的,通常交织着焦虑、乡愁和悔恨。[21] 这两部伟大的影片都将身在家园、离开家园与重返家园作为其中心议题,它们都上映于 1939 年,而在这个对全世界而言都意义重大的历史节点上,个人与国家的安全都岌岌可危。

《乱世佳人》的目标观众是女性群体,她们早就对爱情片的类型了然于胸,尽管如此,《乱世佳

20 海伦·泰勒:《斯佳丽的女人:〈乱世佳人〉及其女性粉丝》(*Scarlett's Women: Gone With the Wind and Its Female Fans*),伦敦:Virago,1989 年,2014 年。
21 萨尔曼·拉什迪:《绿野仙踪》,伦敦:英国电影协会(BFI),1992 年,2012 年。

人》那暧昧不明的结局却不在她们的意料之中。观众们所期望的解决方式并没有如期到来,两个爱人以分开告终,而斯佳丽发誓要挽回瑞特。尽管读者们一再要求,但是玛格丽特·米切尔却固执地拒绝在这个话题上再多说或者多写一个字。大卫·赛尔兹尼克非常期望能同费雯·丽"签约拍一部续集"。他甚至公开提到玛格丽特·米切尔有可能为他的影片《斯佳丽·奥哈拉的女儿》(*The Daughter of Scarlett O'Hara*)("飞速地!")写作一个短篇故事,并且由丽出演其主要角色。[22] 然而米切尔却明言拒绝,并且在遗嘱中注明禁止任何形式的续集问世——虽然继承她遗产的侄子们选择了忽视她的遗愿。

考虑到《乱世佳人》的身后事,丹尼尔·克罗斯·特纳(Daniel Cross Turner)和基根·特纳(Keaghan Turner)将其描述为"它催生了无穷无尽

22 大卫·赛尔兹尼克向凯瑟琳·布朗(Katharine Brown)讲述,1940年2月1日与1941年10月7日,引自贝尔默:《大卫·O.赛尔兹尼克备忘录》,第272—273页。

的重写版本,亦是续集创作的源泉"[23]。早在20世纪90年代初期,玛格丽特·米切尔遗产基金会就聘请了3位作者写作续集小说,其中的两本已经出版:亚历山德拉·里普利(Alexandra Ripley)的《斯佳丽》和唐纳德·麦凯格(Donald McCaig)的《瑞特·巴特勒的人民》(*Rhett Butler's People*, 2007)。里普利的小说还被改编为迷你电视连续剧。每位作者都面临着如何处理米切尔美化过的美国南方种植园以及黑奴与其白人家庭之间的关系的问题。据说,基金会试图转移作者们的关注点,对奴隶制和南方重建的阴暗面避而不谈,还禁止作品涉及跨种族婚姻、混血角色和非正统的性取向。颇受欢迎的南方文学小说家帕特·康罗伊(Pat Conroy)曾被基金会邀请,从瑞特的角度来讲述这个故事。他将要创作的这部"外传",会

23 丹尼尔·克罗斯·特纳和基根·特纳:《〈乱世佳人〉的当代后坐力(或者,斯佳丽·奥哈拉还未死,我们心里也不痛快)》('Why Gone With the Wind Isn't: The Contemporary Blowback (Or, Scarlett O'Hara Is Undead, and We Don't Feel So Good Ourselves)'),收录于詹姆斯·A.克兰克(James A. Crank)编著:《〈乱世佳人〉的新研究视角》(*New Approaches to Gone with the Wind*),巴吞鲁日:路易斯安那州立大学出版社(Louisiana State University Press),2015年。

把斯佳丽·奥哈拉写死掉，营造"自安娜·卡列尼娜（Anna Karenina）跳火车自杀之后，文学作品中最令人难忘的死亡场面"。然而，康罗伊拒绝接受主题上的审查，声称基金会禁止描写同性恋和跨种族婚姻的做法，只会让他在小说开篇第一行就写："做爱之后，瑞特转向阿希礼·韦尔克斯，说道：'阿希礼，我告诉过你我奶奶是个黑人吗？'"当然，这本小说没写成，但是这条机智的评论却提醒着人们原作对种族问题所采取的漠视和回避，以及不可能会有人创作出一部成功违背原作的续作。[24]

美国非裔作者爱丽斯·兰德尔（Alice Randall）是唯一的例外。她于2001年不顾米切尔基金会的反对出版了小说《飘然已逝》（*The Wind Done Gone*），还为此吃了一记侵权的官司，其封面声名：此书为"《飘》非官方授权的戏仿之作"。兰德尔看待《飘》的嘲讽姿态确保该作品以去浪

24　参见 http://www.nytimes.com/1998/11/05/books/making-books-rhett-and-pat-conroy-aim-to-have-the-last-word.html。

漫化的视角,揭露了美国南方社会种种与性别和种族有关的秘密和伪善。英国评论家约翰·萨瑟兰(John Sutherland)称其为"对现代神话的绝妙深思"。[25] 这本书只曾在美国本土出版,迄今也没有任何电影或者电视改编版本。[26] 然而,或许是感知到外界对小说中狭隘的种族观点的批评,并且意识到电影《为奴十二年》即将上映,玛格丽特·米切尔基金会委托唐纳德·麦凯格创作了第二本与《飘》主题相关的小说,这次是一本以黑妈妈为主人公的前传。成书《鲁思的旅程:黑妈妈正传——玛格丽特·米切尔之〈飘〉的官方授权小说》(*Ruth's Journey: The Authorized Novel of Mammy from Margaret Mitchell's Gone With the Wind*)给予黑妈妈一个源于《圣经》的名字——鲁

25 约翰·萨瑟兰:《拿〈乱世佳人〉开涮?你还是把美国国旗也烧了吧》('A Satirical Take on *Gone With the Wind*? You Might as Well Burn the American Flag'),《卫报》(*Guardian*),2001年5月7日,G2版,第6页。
26 关于续集和续写的讨论,请参见泰勒:《绕行南方邦联》一书第二章;《美国南方与英国:凯尔特文化脉络》('The South and Britain: Celtic Cultural Connections'),收录于苏珊·W.琼斯(Suzanne W. Jones)和莎伦·蒙蒂斯(Sharon Monteith)编著:《南方新话:宗教、文学和文化》(*South to a New Place: Region, Literature, Culture*),巴吞鲁日:路易斯安那州立大学出版社,2002年,第340—362页。

思，她的背景故事则发生在法属圣多明各（现为海地）。这本书的前三分之二篇幅讲述了她的生平故事，最后三分之一则以黑妈妈的口吻进行第一人称陈述。一位美国非裔评论员挖苦道："在21世纪，一位73岁的老年白人男性突然说：'我想替黑妈妈发声'，然后所有权贵都认为这主意不错，这样的场景谁能不爱？"[27]

层出不穷的续作、援引和典故佐证了《乱世佳人》的流传度和文化影响力。凭借其通俗易懂且深入人心的叙述和人物刻画，这本书和这部电影向多元的观众群体强调并质问了南方及其历史在他们心中的意义。尽管《乱世佳人》在种族政治上有明显的缺陷，但是它仍然挑战了某些宗教和社会的正统观念，并对角色及其面临的

27 龙达·雷恰·潘雷思（Ronda Racha Penrice），引自乔瑟琳·麦克勒格（Jocelyn McClurg）：《鲁斯的旅程：重新想象〈乱世佳人〉中的黑妈妈》（'"Ruth's Journey" Reimagines Gone With the Wind's Mammy'），《今日美国》（USA Today），2014年10月12日；唐纳德·麦凯格：《鲁思的旅程：黑妈妈正传——玛格丽特·米切尔的〈飘〉的官方授权小说，纽约：西蒙和舒斯特出版社（Simon and Schuster），2014年。不幸的是，退一步说，麦凯格的标题恰好与鲁思·哥拉斯伯格·戈尔德（Ruth Glasberg Gold）所著的有关大屠杀的回忆录《鲁思的旅程》（Ruth's Journey, 1996）重名。

困境进行了有现代精神的、可信的塑造,更是经久不衰地影响着不同时代的读者和观众们。影片的上映对厌倦经济大萧条的第二次世界大战初期的观众而言,颇有意义。1939 年 12 月 14 日,该片首映的次日,《亚特兰大宪政报》(*Atlanta Constitution*)的头版有两条标题,大字写着:"恭贺令人目不转睛的斯佳丽",小字写着:"纳粹小型装甲舰遭重创,被迫驶入中立港口"。[28] 在朱莉·萨拉蒙(Julia Salamon)的回忆录《梦之网》(*The Net of Dreams*)中,她回忆起自己的母亲在被送往奥斯维辛集中营之前,反复阅读了几次《飘》,并且出声朗读给同寝室室友们听,作为一种精神上的逃离。[29] 莫莉·哈斯克尔提及了约瑟夫·戈培尔(Joseph Goebbels)曾经禁止这本书及

[28] 伦敦维多利亚与艾尔伯特博物馆,戏剧与表演收藏品,费雯·丽剪报集。另一条新闻指 1939 年 12 月 13 日发生在南大西洋拉普拉塔河口(River La Plate)的海战,德军的"格拉夫·斯佩"号(Admiral Graf Spee)遭遇英国皇家海军的"埃克塞特"号(HMS Exeter)、"阿贾克斯"号(HMS Ajax)和新西兰海军的"阿基里斯"号(HMS Achilles)拦截,并遭到重创,被驱逐驶入中立国乌拉圭首都的蒙德维的亚港。最终,该战舰被击沉,其舰长汉斯·朗斯道夫(Hans Langsdorff)自杀身亡。——译者注

[29] 参见 https://www.lewrockwell.com/2007/04/donald-w-miller-jr-md/gone-with-the-wind/。

这部电影的历史，以至于二战结束之后，这部影片的上映变成了一场盛大的狂欢。[30] 加文·兰伯特（Gavin Lambert）也在阿姆斯特丹和维也纳的观众中感受到了这一点："他们哭得就像亚特兰大首映之后的美国南方观众。"[31] 之后几乎每场重映都得到了热烈的欢呼。人们很难想到再有其他电影的女主人公具有如此高的辨识度，并且被三番五次地拿来和现实生活中的玛格丽特·撒切尔和希拉里·克林顿（Hillary Clinton）等强悍的女性人物做对比。当然，《乱世佳人》也是全世界唯一一部人们仅凭缩写就可以辨认出来的作品——*GWTW*。

[30] 约翰·哈赫（John Haag）的研究《〈乱世佳人〉在纳粹德国》（*Gone With the Wind in Nazi Germany*）表明，《乱世佳人》的书及电影最初都已在德国境内发行，阿道夫·希特勒（Adolf Hitler）本人甚至非常喜欢这部电影。在1941年之后，这部作品遭禁，但是仍有上流社会人士私下进行放映。戈培尔对此十分愤怒，认为此举削弱了举国继续战争的"钢铁意志"。——译者注

[31] 加文·兰伯特，由哈斯克尔引述，《老实说，亲爱的》，第12页。

赛尔兹尼克的荒唐事:

《乱世佳人》的诞生

001

《乱世佳人》那疯狂混乱却奇迹般的孕育过程是一个老生常谈的故事。这个项目之所以在早期被称为"赛尔兹尼克的荒唐事"（Selznick's Folly），是因为它鲁莽无畏的野心。当时，刚刚成立的赛尔兹尼克国际电影公司（Selznick International Pictures，简称SIP）制作的这部影片，早在其首映之前就已在国内和国际上引起了巨大的反响。大卫·赛尔兹尼克在米高梅电影公司经手的几部颇有声望的经典文学改编电影让人们对他格外尊敬，如《安娜·卡列尼娜》(*Anna Karenina*)，《大卫·科波菲尔》(*David Copperfield*) 和《双城记》(*A Tale of Two Cities*)，三部影片都上映于1935年，并且在《乱世佳人》上映一年后，他又成功出品了《蝴蝶梦》(*Rebecca*, 1940)。他有自成一套的改编理论，即一丝不苟地遵循原著，这也成了他的金字招牌。为数不多的几次例外都是当"美"与"历史真实性"产生矛盾的时候，他会选择牺牲后者而成全前者；或者是当审查介入的时候，他只能放弃绝对忠诚的改编方式：比如《蝴蝶梦》结尾

做了极富戏剧性的改动,以确保由劳伦斯·奥利弗(Laurence Olivier)饰演的杀人犯主人公马克西姆·德·文特(Maxim de Winter)最终免受罪罚。

大卫·赛尔兹尼克的儿子们在其纪录片《乱世佳人:传奇诞生》(*Gone With the Wind: The Making of a Legend,* 1988)当中重述了整个过程。影片详细地揭露了关于电影改编版权的早期争夺、赛尔兹尼克那漫长又充满争议的选角决策、编剧和导演的几经轮换、他本人对在最高程度上还原原著的过分执著;然后,片中又提到了野心勃勃且事无巨细的场景和服装、壮观的视觉效果、拍摄周期的严重延长、拍摄现场的口角、紧张的停拍以及其他问题。公众的胃口被足足吊起,甚至在其上映前的一年,华纳兄弟电影公司就用一部"剧透"电影《红衫泪痕》(*Jezebel*)蹭足了《乱世佳人》的人气,赛尔兹尼克为此愤怒不已。《红衫泪痕》的背景设定在内战前的新奥尔良,主人公是一位任性又充满反叛精神的南方佳丽,由贝蒂·戴维斯(Bette Davis)饰演。尽管这

是一部黑白片,但是却和《乱世佳人》在角色塑造和场景设计上非常相似,也给了戴维斯饰演另一版斯佳丽的机会——赛尔兹尼克曾在之前的选角中将她否决。作为报复,赛尔兹尼克拒绝选择《红衫泪痕》的男主角亨利·方达(Henry Fonda)出演阿希礼。

007 贝蒂·戴维斯在《红衫泪痕》中饰演喜怒无常的南方佳人

大卫·赛尔兹尼克希望《乱世佳人》成为自己电影职业生涯的代表作。尽管这位制片人极为热爱文学,又追求高度还原小说,但《乱世佳人》仍融合并致敬了其他艺术形式。它的开场"序曲"长达10分半钟,预示着一种歌剧式的风格。这部超

长又复杂的影片被分为两个主要部分，幕间休息是一段7分钟的幕间曲，最后还有大概4分钟的退场音乐，凸显了其自成一体的戏剧风格。影片随处可见情感充沛又激动人心的配乐，还穿插有派对和军乐队的音乐场景。它还是一部注重书面表达（literary）的作品，反复地以插入字幕和文稿（有时是为了幽默的目的）而非以动作的形式来表达，比如寄给斯佳丽的书信传达了她根本不爱的丈夫查尔斯·汉密尔顿（Charles Hamilton）的死讯，他并非死于战场，而是死于麻疹和随后的肺炎；还有分发给忧心忡忡的各家庭的葛底斯堡伤亡人员名单；写着"围攻"和"舍曼将军"的字幕卡；还有斯佳丽·奥哈拉·肯尼迪签字的那张支票，标志着她和弗兰克·肯尼迪（Frank Kennedy）的闪婚。在女眷们聚集在一起等待弗兰克·肯尼迪和阿希礼·韦尔克斯归来的那一幕中——他们因三K党[1]挑起的事端向贫民区发动了

[1] 三K党，原文为Ku Klux Klan，美国奉行种族主义的白人秘密组织，宣扬人种差别及暴力对待有色人种。——译者注

暴力攻击——玫兰妮大声朗读《大卫·科波菲尔》〔而非米切尔的原著中所写的《悲惨世界》(*Les Misérables*)〕，这是在向赛尔兹尼克1935年制片的、改编自狄更斯小说的同名电影致敬。他很清楚《飘》这本小说还清晰地留存在读者的记忆中，因此，观众们会"热衷于讨论影片的细节"，并且对情节的改动或者关键角色的选角不当提出批评。[2]

008 葛底斯堡一役之后签发的同盟军士兵伤亡名单

[2] 大卫·赛尔兹尼克向西德尼·霍华德（Sidney Howard）讲述，1937年1月6日，引自贝尔默：《大卫·O.赛尔兹尼克备忘录》，第159页。

较之对斯佳丽一角的千挑万选（详见第三章），甄选男演员的过程则相对直接。尽管加里·库珀（Gary Cooper）和埃罗尔·弗林（Errol Flynn）都曾参选过瑞特一角，不过呼声最高的毫无疑问是"好莱坞之王"——克拉克·盖博。然而由于合同和其他原因，剧组花了整整一年时间才敲定盖博出演（且他本人并不十分想演此角）。1937年9月20日，在写给赛尔兹尼克国际电影公司的副总裁约翰·F.沃顿（John F. Warton）的一份备忘录中，赛尔兹尼克分析了3位人选：盖博、库珀和罗纳德·考尔曼（Ronald Colman），并且指出考尔曼缺少一个真正的瑞特所必备的男子气概和力量感。盖博的男子气概和力量感为他带来了丰厚的片酬，并且对大多数观众而言，他确实担当得起。然而，为了敲定与盖博的合约，赛尔兹尼克不得不同意自己的岳父路易斯·B.梅耶（Louis B. Mayer）[3]所提出的要求：米高梅将发行该影片，并且从中分走一份可观的利润。

3 米高梅电影公司的联合创办人之一。——译者注

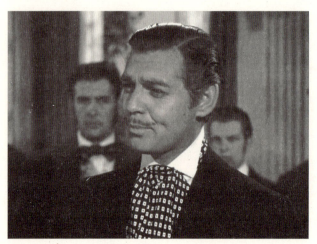

009 "好莱坞之王"克拉克·盖博饰演瑞特·巴特勒

阿希礼·韦尔克斯的选角过程则没有这么直接,尽管在没有更好人选的情况下,赛尔兹尼克似乎早就选定了莱斯利·霍华德(Leslie Howard)。他对霍华德的顾虑来自于其年龄:后者以46岁的年龄扮演一个至少比他年轻20岁的角色。然而这个亲英派的制片人将霍华德描述为一位"出色非凡的演员",并且确信这名"英国的白面小生将会带来精彩的表演"。[4] 和盖博一样,莱

4　引自贝尔默:《大卫·O.赛尔兹尼克备忘录》,第184页。

斯利·霍华德对这个角色也毫无热情，只要片方许诺他担任《寒夜琴挑》（*Intermezzo*，1939）的联合制片人，他就答应出演；最终评论界对他的看法也是不温不火。赛尔兹尼克兄弟的纪录片中展现了化妆师和发型师怎样花时间大费周章地让满面皱纹的霍华德看起来符合角色的年龄。

将玛格丽特·米切尔的鸿篇巨作转化为电影剧本实属不易之事，前后共有17位编剧参与了这项工作。赛尔兹尼克三番五次地请求作家本人来把书改编为剧本，却均遭拒绝（他曾邀请米切尔及其丈夫到百慕大短暂休假，希望米切尔能在此期间改完剧本，但是却只是徒劳）；之后他便聘请了备受尊敬的编剧简·默芬（Jane Murfin）。但是当普利策奖获奖剧作家/编剧西德尼·霍华德有档期时，默芬就很快被弃用了。据史蒂夫·威尔逊所言，赛尔兹尼克还咨询过阿尔弗雷德·希区柯克（Alfred Hitchcock）对剧本的意见——后者与赛尔兹尼克签了7年的合约。剧本的超长篇幅曾让赛尔兹尼克考虑把片子从一部电影延展成两部甚至

三部，并把电影拍成黑白片来抵消这种做法带来的成本上涨。在第一版剪辑之后，他也曾设想过在全长四个半小时的影片中插入两次幕间休息，并坚持保留至少一次中场休息，以给观众去洗手间的时间。西德尼·霍华德发现米切尔的小说中凡事都要"出现至少两次"，因而他进行了大刀阔斧的删减（即便如此，按照第一版剧本拍出来的电影仍会长达五个半小时）。但是，赛尔兹尼克的介入及其提出的改稿要求，最终导致霍华德撒手不干。赛尔兹尼克对于忠于原著的偏执要求，让霍华德放下这句话就走人了："是的，我不干了。这不是一个电影剧本，只是把书誊了一遍。"之后，剧本又经历了其他 16 位作家的重写，包括奥斯卡获奖编剧本·赫克特（Ben Hecht）[5]，F. 斯科特·菲茨杰拉德（F. Scott Fitzgerald）也曾短暂接手，而后者告诉他的编辑麦克斯韦尔·珀金斯（Maxwell Perkins），他被要求禁止使用任何没有出

[5] 美国编剧，凭《地下世界》(*Underworld*, 1927)和《恶棍》(*The Scoundrel*, 1935)两度获得奥斯卡最佳原创剧本奖。——译者注

现在玛格丽特·米切尔原著小说中的词汇，原著小说被视为"圣经"。赛尔兹尼克拒绝放权的举动意味着他找不到愿意依据他的要求来完成剧本的作者，后来他声称大部分的剧本都是出自他本人的手笔（尽管事实上，剧本主要依据的是霍华德的初稿，片尾字幕默认了这一点）。[6]

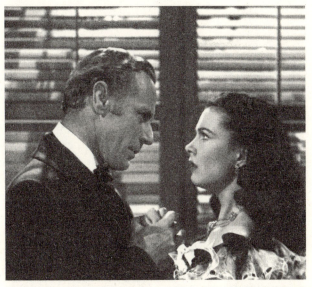

010 莱斯利·霍华德饰演的阿希礼·韦尔克斯与费雯·丽饰演的斯佳丽·奥哈拉

6 派伦：《南方的女儿》，第380、384、386页。

尽管剧本终稿在 21 世纪的今天看起来无可非议,然而在上世纪的 30 年代末期,人们却认为它大胆前卫,甚至离经叛道。在电影开拍之前,其剧本就要受到限制性的电影制片法典〔Production Code,俗称"海斯法典"(Hays Code)〕的审查。在《乱世佳人》的案例中,影片被要求做出诸多妥协,包括:禁止出现强奸的场面、弱化战争场面和分娩镜头,以及模糊地表达贝尔·沃特林(Belle Watling)的妓女身份。从海斯办公室寄来的长信中,约瑟夫·I.布林(Joseph I. Breen)[7]建议死人和死亡的场面"不要拍摄得过于真实可怖";他禁止在玫兰妮分娩的戏份中出现呻吟或者哭喊;他还提了几点建议,要求片中不能出现任何一丁点儿的性暗示、通奸、强奸以及暴露挑逗的服装。信中还提议"黑鬼"(niggers)一词只能由黑人角色使用,白人在表述时应替换为"黑家伙"(darkies)一词。[8] 蝴蝶·麦奎因(Butterfly

7 自 1934 年开始担任美国电影制作审查处的主任。——译者注
8 威尔逊:《〈乱世佳人〉的台前幕后》,第 289—290 页。

McQueen）则居功表示自己说服了赛尔兹尼克在片中完全不使用"黑鬼"一词。

对于海斯办公室而言，最有争议的一处是对"他妈的"（damn）一词的使用。海斯法典明令禁止使用此词，然而赛尔兹尼克却坚持在瑞特的退场台词里保留这个词。在小说中，瑞特说："亲爱的，我他妈才不在乎呢"，但是西德尼·霍华德加了一句"老实说"，为这句台词增添了极佳的节奏感。赛尔兹尼克没有马上回信，并且偷偷地拍摄了两个不同版本的结尾，之后，他终于给威尔·海斯（Will Hays）写了一封长信，争辩说："'他妈的'一词并非辱骂或者诅咒，此处（援引牛津英语词典的说法）只不过是一句粗鄙之语（vulgarism）罢了。"他最强有力也最出格的论点是：这句全片结尾的"点睛之笔"必须和影片前3小时45分钟的原则保持一致，即"高度忠实于米切尔女士的原著作品"。[9] 海斯理事会就此事争论了一番，他们最终修正了法典，因此"他妈的"一词可以被酌情使用。

9　大卫·O. 赛尔兹尼克对威尔·海斯陈述，1939年10月20日，引自贝尔默：《大卫·O. 赛尔兹尼克备忘录》，第245—246页。

011 瑞特·巴特勒对斯佳丽·奥哈拉说:"老实说,亲爱的,我他妈才不在乎呢。"

撇开赛尔兹尼克的小胜利和小妥协不谈,影片在1939年公映之后,美国本土之外的诸多国家纷纷希望禁映此片,认为它是传播美国资本主义腐朽文化的潜在载体,或者因为过度的性或性暗示场面而对它进行审查。如其他的美国影片一样,德意志第三帝国、纳粹占领下的欧洲、苏联以及中国都禁止了《乱世佳人》的上映(尽管它在黑市上已经流传甚广)。而在文化审查方面声

名狼藉的爱尔兰，更是强烈反对影片中的性挑逗镜头以及费雯·丽对斯佳丽·奥哈拉的演绎，并且要求删减许多与性、身体、欲望、生殖、分娩和流产相关的场景或影像，讽刺的是，他们对所有种族敏感的内容却欣然接受。就连美国驻爱尔兰大使大卫·格雷（David Gray）都曾试图对审查进行高层干预，结果却没有成功。随后，赛尔兹尼克只能不情不愿地同意进行剪辑和删减。后来，赛尔兹尼克向凯·布朗（Kay Brown）[10]抱怨道，爱尔兰审查理事会将《乱世佳人》"剪得七零八落"。之后，赛尔兹尼克又向美国驻英国大使约瑟夫·肯尼迪（Joseph Kennedy）提出了相似的高调求助，请他调解英国方面提出的删减要求。[11]

同他对待剧本的态度一样，赛尔兹尼克在

[10] 凯·布朗，全名凯瑟琳·布朗·巴雷特（Katherine Brown Barrett），20世纪30年代好莱坞知名的经纪人，是她将《乱世佳人》的项目推荐给赛尔兹尼克。——译者注

[11] 艾米·克朗基（Amy Clukey）：《流行种植园：〈乱世佳人〉和南方想象中的爱尔兰文化》（'Pop Plantations: *Gone With the Wind* and the Southern Imaginary in Irish Culture'），收录于克兰克：《〈乱世佳人〉的新研究视角》。

拍摄过程中力求完美、事必躬亲。他对待细节一丝不苟，常需要用冗长的备忘录或电报来沟通细节，这让他的制片团队和演员们感到既钦佩又抓狂。赛尔兹尼克的这种态度导致了数次的工期延迟、预算超支，他还开除了许多编剧、导演和其他工作人员。赛尔兹尼克执着于兼具"美感"与"真实"，两者之间的张力贯穿了影片拍摄始终。令他沮丧的是，"细节控"玛格丽特·米切尔本人却拒绝在方言、服饰、角色行为等方面提供建议，而他只能聘用米切尔推荐的两位亚特兰大人来担任历史顾问——威尔伯·库尔茨（Wilbur Kurtz，美国内战和亚特兰大研究专家）与苏珊·迈里克（Susan Myrick，美国南方文化和习俗方面的专家）。他们在关于亚特兰大地区的细节方面给予了专业指导，比如亚特兰大市中心的布局、一年中符合季节时令的植物以及黑人和白人角色使用的方言表达。迈里克也就南方口音的敏感问题提出了建议，因而赛尔兹尼克建议所有角色都应该接受口音课程训练。即便如此，克

拉克·盖博却直截了当地拒绝了模仿南方口音，甚至都不愿尝试；莱斯利·霍华德相当敷衍地尝试了一下；但是费雯·丽非常精准地模仿了南方口音。饰演斯佳丽妹妹苏埃伦（Suellen）的伊芙琳·凯斯（Evelyn Keyes）认为丽的南方口音是全片之中最地道的。[12]

赛尔兹尼克这位制片人对微小细节的关注已经到了无以复加的程度。例如，饰演斯佳丽妹妹卡丽恩（Carreen）的安·拉瑟福德（Ann Rutherford）在接受好莱坞评论员芭芭拉·帕斯金（Barbara Paskin）采访时提到了一个小片段，讲的是她与姐姐苏埃伦一起采摘棉花。她说，赛尔兹尼克为了等到合适的日出场景竟然等了一个星期。最终，某天凌晨3点，两位女演员被载到距好莱坞40英里（约64公里）之外的某处棉花田里，而这棉花田正是赛尔兹尼克安排种植的。他

12　BBC第四电台《档案时间》节目，《乱世佳人》特辑，2014年12月13日，于曼切斯特影棚录制。美国南方人小伦纳德·皮茨（Leonard Pitts, Jr.）描述影片的口音"太糟糕了，以至于我强烈希望舍曼将军的炮弹能把这些演员轰到口音教练的怀里去"，引自《荣耀何在？》（'Where's the Glory?'），《电视导览》（*TV Guide*），2000年12月23—29日，第28页。

指示她与伊芙琳·凯斯在破晓之前抓紧时间采棉花,因为他想让她们看起来又脏又累,双手布满伤痕。她回忆道:"当他们拍到合适的天光之时,我们已经变成了你能想象到的满身泥泞、浑身瘙痒又满布伤痕的年轻女人,但是他就是如此注重细节。"伊芙琳·凯斯还透露说,他甚至从佐治亚州运来了红土,弄在她们的鞋子和衣服上。他还坚持让姑娘们在朴素的战时着装下面穿上几层在外面丝毫看不见的漂亮衬裙,因为他希望她们感觉到自己就像种植园主家的富小姐们。[13] 当斯佳丽回到被毁掉的塔拉庄园时,他坚持要求准备15套不同的戏服来充分表现这件衣服在不同阶段的磨损状态;后几件被放在混有玻璃、碎石和砂砾的木桶里滚动,从而制造出衣服被严重磨损的效果。[14]《劳伦斯·奥利弗文献》(*Laurence Olivier Papers*)中有一张黑白照片,上面的丽穿着这些褴褛的戏服瘫坐在椅子上。她在照片的背后写给自

13　BBC第四电台《档案时间》节目。
14　费雯·丽:《我的斯佳丽岁月》('My Scarlett Days'),收录在《电影镜像》(*Movie Mirror*),未注明日期,费雯·丽档案馆的剪报集。

己的未婚夫道:"脏兮兮女孩的照片——你的'仙女'正坐在'塔拉'的废墟里,马上就要准备去监狱里见瑞特了!"[15] 在赛尔兹尼克的指导下,服装设计师沃尔特·普伦基特(Walter Plunkett)甚至成功克服了费雯·丽并没有绿眼睛这一难题。他确保她的戏服都包含绿色,这样在主光灯的照

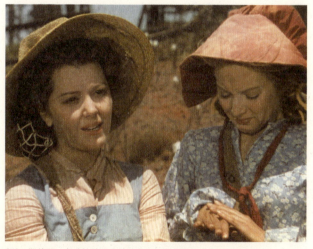

012 斯佳丽·奥哈拉的两个妹妹卡丽恩和苏埃伦正在采摘棉花

15 《劳伦斯·奥利弗文献》,大英图书馆,引自丽萨·斯特德(Lisa Stead),未出版的谈话,《费雯·丽和创造性劳动:性别、档案和可见性》('Vivien Leigh and Creative Labour: Gender, Archives and Visibility'),发表于雷丁大学的亨利商学院(University of Reading, Henley Business School),2015年2月9日。该文献为英国演员劳伦斯·奥利弗的私人馆藏。——译者注

射下,绿色就被反射进了丽的蓝眼睛里。

影片中的许多摄影元素都是影史上最为宏大且壮观的。赛尔兹尼克雇佣了数位编剧和导演,两位剪辑师,一位配乐及助手,以及一大组在火焰、打光、服装等方面的专业人士。年轻有为的美术指导威廉·卡梅伦·孟席斯是整个过程中最重要的人物。赛尔兹尼克将他称之为"美术设计"(孟席斯此前就在这位制片人的影片中担任该职),孟席斯掌管着影片在视觉方面的所有事务,从置景和服装到摄影和特效。他与另一位美术指导莱尔·惠勒(Lyle Wheeler)一起制作了完整的全片剧本草图,配以详细的概念图,同时也设计、策划以及执导了片中最精彩的几场戏。杰克·科斯格罗夫(Jack Cosgrove)发明了一系列全新的视觉特效技术,用假的房屋正面立板和绘制玻璃上的图片来假装大房子。赛尔兹尼克想要在影片开场呈现史上最大的片头字幕。电影剪辑总监哈尔·克恩(Hal Kern)是这样设计的:第一个"乱"字先出现,填满整个屏幕,紧接着其他三个

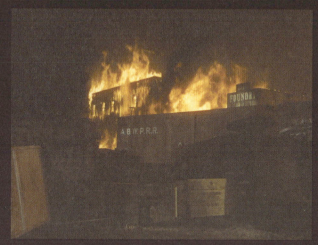

013 燃烧的亚特兰大

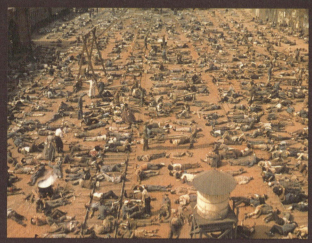

014 戏剧化的摇臂升降镜头拍到亚特兰大的死伤士兵,同时预示着南方同盟军开始走向战败

字"世佳人"再划过,预示着一部宏大史诗即将拉开序幕。

影片于1938年12月10日开机,第一场戏便是火烧亚特兰大。曾经拍摄过《金刚》(*King Kong*,1933)、《乐园思凡》(*The Garden of Allah*,1936)等影片的老布景被煤气喷火器、烟雾制造器和拖拉机等工具付之一炬。瑞特和斯佳丽用的是替身演员,睡梦中的玫兰妮和普莉西则用假人冒充。彼时,全世界只有7台彩色摄影机,全部都派上了用场。当地的火警部门也被牵扯了进来,惊慌的附近居民则以为米高梅片场着火了。这个壮观的镜头打造了影史上最为戏剧化、前所未见的银幕火灾。同时,拍摄亚特兰大临时医院门口躺着的濒死伤兵们的高达90英尺(约27米)的"后拉镜头",是好莱坞最高规格且最具野心的尝试。剧组从长滩船厂租借了建筑用的吊车,现场还有997位临时演员和680个假人。由马克思·斯坦纳创作的配乐(他也是《红衫泪痕》的配乐创作者)在原创旋律中融合了军旅、爱国和南方民歌等元素,至今仍是辨识

度最高、传唱度较广的电影配乐之一。随着制作规模越来越大,赛尔兹尼克解雇了他的第一位导演兼好友乔治·库克(George Cukor),其原因是后者缺乏"宏大的感觉、视野和制作的广度"(库克显然更擅长拍摄亲密场面和女性角色,尽管克拉克·盖博对库克的同性恋身份颇有意见)。心烦意乱的费雯·丽写信给她彼时的丈夫利·霍尔曼(Leigh Holman)道:"他(指库克)是我能够享受拍摄此片的最后希望了。"[16]

015　十二橡树野餐会上的斯佳丽被青年才俊们围绕着,殊不知他们即将被内战夺去生命

16　贝尔默:《大卫·O.赛尔兹尼克备忘录》,第211页。

影片对彩色摄影术的多种运用也令人格外印象深刻。它从起初野餐会和亚特兰大义卖会场景的明艳色彩,转换到军队制服那暗淡褪色的棕色和缠着绷带的医院伤员们那脏兮兮的奶油色,还有新近无家可归之人那许久未洗的磨损衣裙和褴褛衣衫;最后又回到亚特兰大重建中那生机勃勃的色调,炫耀做作的染色玻璃,斯佳丽和瑞特那珠光宝气、精心装饰的婚房,还有房主们色彩斑斓的衣橱。

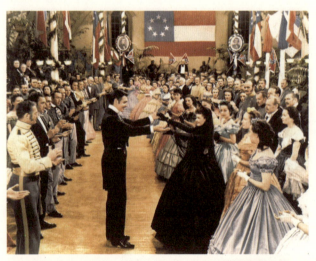

016 居丧的斯佳丽和瑞特·巴特勒在亚特兰大义卖会上翩翩起舞

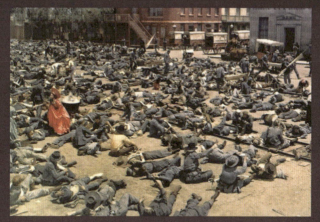

017　斯佳丽在亚特兰大临时医院外的尸体和将死之人的躯体之间穿行

018　亚特兰大重建时期,巴特勒那铺张炫耀的婚房

由于《乱世佳人》重点聚焦在战时的大后方,亦即曾经富庶的南方白人的家庭生活,因此维克多·弗莱明(Victor Fleming)大量运用了门廊空间,诸如前门、窗户、阳台和走廊。[17]他反复采用南方电影中惯用的套路,将楼梯作为许多重要戏份的场景。同时它也暗示性地连接了白日与夜晚、社会关系与性欲望、理智与激情等主题。斯佳丽和瑞特第一次将目光落在彼此身上时是在十二橡树的楼梯上;在斯佳丽逃离烈火中的亚特兰大而返回塔拉庄园的路上,她回到了那里,看到断裂的楼梯和屋顶被掀开的损毁房屋。之后,在佩蒂姑妈(Aunt Pittypat)家的阶梯上,斯佳丽妒火中烧地看着休假返家的阿希礼同玫兰妮上楼步入卧室;后来也是在同样的地方,她怒斥并掌掴了谎称自己懂得接生知识的普莉西。在塔拉的楼梯上,斯佳丽杀掉了一名贪婪的北方士兵;在他们婚后的亚特兰大新

17 苏珊·考特尼(Susan Courtney):《撕碎门帘:〈欲望号街车〉给〈乱世佳人〉的启示》('Ripping the Portieres at the Seams: Lessons from Streetcar on *Gone With the Wind*'),收录于 J. E. 史密斯(J. E. Smyth)编著:《好莱坞和电影史》(*Hollywood and the Historical Film*),贝辛斯托克:帕尔格雷夫麦克米伦出版社(Palgrave Macmillan),2012 年,第 53—54 页。

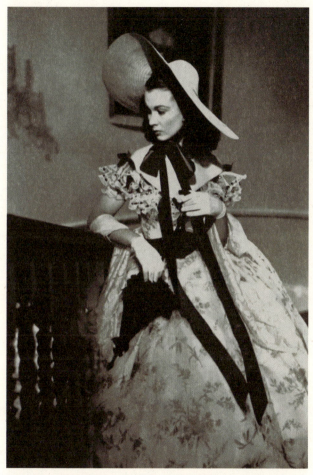

019 在十二橡树的野餐会上,斯佳丽爬上楼梯观察瑞特·巴特勒[照片由克拉伦斯·辛克莱·布尔(Clarence Sinclair Bull)拍摄。© 伦敦维多利亚与艾尔伯特博物馆]

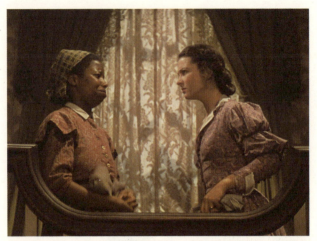

020 斯佳丽站在佩蒂姑妈家的楼梯上质问普莉西关于接生的事

家,瑞特抱着不断反抗的斯佳丽走上铺着红地毯的楼梯,经历了一夜激情。当瑞特从欧洲归来之后,他们争吵,她从楼梯上摔了下来导致流产。在他们的女儿美蓝(Bonnie)去世之后,黑妈妈一边领着玫兰妮上楼,一边描述着她的两位主人遭受了怎样的痛苦和互相指责。影片的最后一幕中,斯佳丽跑下楼梯去追瑞特,恳求他留下。当瑞特彻底死心一去不返时,斯佳丽跌坐在最后一级台阶上,发誓要把他找回来。

这些台阶和其他空间一样,都暗示着角色的生活和意志正在发生变化,暗示了其动荡不安的特性。亚特兰大家中的红台阶预示着激情、危险和死亡——同时又和斯佳丽那条令人记忆犹新的红色晚礼服相映衬,她穿着这条裙子参加了令人不快的生日宴,当天晚上她醉酒并与瑞特争吵。红色,最初是代表妓女贝尔·沃特林的颜色,当斯佳丽的性道德为当地人所不齿,并且在她所不熟悉的性愉悦方面觉醒之时,红色也变成了她自身的颜色。诚然,斯佳丽那妓院风格的卧室——摇动的窗帘和精美的台灯——呼应着贝尔的客厅,它暗示着她嫁给瑞特的行为只是两人之间达成的毫无浪漫可言的物质主义合约。并且,在斯佳丽的阶级地位上升的同时,这间卧室依旧讽刺般地将她和另外那个出卖身体的女性相提并论。

影片的设计也通过反复运用明暗对比法(chiaroscuro)来强调战争和家庭破碎等阴暗且让人感到威胁的元素。鲜明的对比和彩色与黑白之间戏剧化的主题性联结让观众想到冲突带来的人员

伤亡，同时也暗示了居于美国内战核心的种族问题。例如，斯佳丽和玫兰妮的身影在亚特兰大临时医院的墙上投下了不祥的黑影；还有米德大夫（Dr Meade）那被放大的身影正危险地俯身靠近一名联邦士兵即将被截肢的腿；还有杰拉尔德和斯佳丽一同在被洗劫一空的、残败的塔拉庄园前投下的沉痛阴影，他正心烦意乱地细数着那一文不值的联合政府债券。在最后几场戏中，奇形怪状的家具阴影俯视着瑞特和斯佳丽之间醉醺醺的争吵；鬼影绰绰的形象则在不同的临终病床和出殡之屋的墙上舞动。战前，杰拉尔德和斯佳丽两人的剪影衬在火红的天地之间，这与后面形单影只的斯佳丽形成了令人心碎的呼应：她从被蹂躏的塔拉土地里拔出一根萝卜，宣称她将"永远不会再挨饿"；并且在影片的最后一个镜头中，她只身一人矗立，小小的身影迎接着未来的挑战。

沃尔特·普伦基特的戏服设计是《乱世佳人》最出彩的部分之一，观众们也通常称之为他们最主要的视觉快感来源。赛尔兹尼克也曾考虑过其他

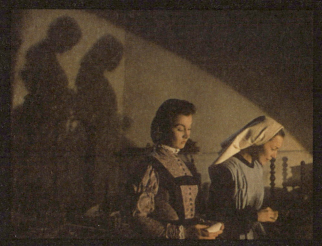

021 玫兰妮·韦尔克斯和斯佳丽·奥哈拉在亚特兰大临时医院里担任护理

022 杰拉尔德·奥哈拉教导女儿塔拉土地的重要意义

023　在被舍曼将军的军队焚毁的塔拉庄园,斯佳丽向天发誓"永远不会再挨饿"

人,不过他对普伦基特的手稿印象深刻,因而最终敲定了这位与他本人和乔治·库克都曾有过合作的设计师。普伦基特在电影方面有着令人尊敬的履历,包括《金刚》和《汤姆·索亚历险记》(*The Adventures of Tom Sawyer,* 1938)。普伦基特单为4位主要角色就设计了大约110套服装,他对造型的独到眼光使得服饰不仅可以揭露人物的性格,同时也起到(多为讽刺的)叙事作用。斯佳丽出场时的两套衣服,装点着这位在当地最具择偶竞争力且最为自恋的南方佳丽春风得意之时的形象:她穿着一

套白色的百褶蓬蓬裙迎接了塔尔顿（Tarleton）家的双胞胎；还有她去参加十二橡树野餐会时身穿的点缀着绿色枝叶花纹的低胸长裙，巨大的遮阳帽下长发飘逸。它们和同场其他女人们更为低调的服饰形成了强烈的比对，更遑论衣着单调暗沉的黑奴们了。斯佳丽穿着母亲的婚纱痛苦地嫁给了查尔斯·汉密尔顿，婚纱上夸张地装饰了大约150片绸缎树叶。不久之后，新近守寡的斯佳丽便生气地换上了朴素的黑裙、帽子和发髻，她告诉母亲这样一套衣服意味着"她的一生都完了"。瑞特从巴黎带回来的礼物——一顶绿天鹅绒软帽，为身着丧服的斯佳丽带来了喜闻乐见的改变。而当她戴着这顶帽子来到车站时，却只能嫉妒地看着衣着朴素的玫兰妮迎接阿希礼，这顶帽子更为她平添了几分辛酸。斯佳丽这些精致华美的帽子出自顶级女帽设计师约翰·P.约翰（John P. John）之手，在不同的语境中都发挥了作用：既在艰苦的年代将女主角与其他女人区分开来，又强调了她的自恋与虚荣，瑞特和她在这方面气味相投。

024 从塔尔顿家双胞胎那里听说了阿希礼即将和玫兰妮订婚之后,身着白色百褶蓬蓬裙的斯佳丽匆匆逃离

025 身着丧服的斯佳丽高兴地试戴瑞特从巴黎给她带回来的软帽

随着剧情的推进，内战使得华服剪裁变得不再可行，人们着装的相似性强调了战争带来的某种令人不安的种族和社会阶级扁平化。变节走私贩瑞特的优雅，以及他的情妇贝尔·沃特林日渐艳丽的亮粉色和红色着装，还有斯佳丽家的前任监工乔纳斯·威尔克森（Jonas Wilkerson）和他的"穷白佬"妻子埃米·斯莱特里（Emmy Slattery），都让观众回想起那些发战争财的人和战争带来的阶级变迁。而玫兰妮为阿希礼缝制的新上装，标志着两人慈悲正直的品质，它的布料由一位士兵的母亲赠予，玫兰妮曾照料过她垂死的儿子直至他去世。斯佳丽缝制了一条腰带，试图比过玫兰妮的礼物，并且挑逗性地把它系在了阿希礼的腰上。斯佳丽和其他白人女性抛弃了裙座，而改穿单调的长裙，这提醒着观众角色们被迫做出改变的地方。当斯佳丽去医院请米德大夫来为玫兰妮接生时，她为十分朴素的单色无衬长裙（几乎和普莉西的着装相同）搭配了一顶遮阳帽，和她去韦尔克斯家野餐会上戴的那顶很是相

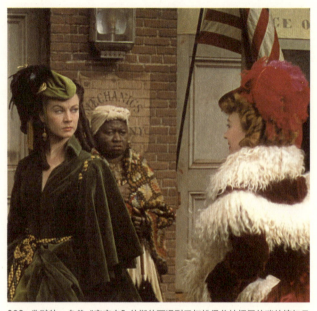

026 监狱外,身着"窗帘布"的斯佳丽遇到了打扮得花枝招展的瑞特情妇贝尔·沃特林

似,只是有些破旧,佩戴的角度也很别扭,蝴蝶结也没有了。化妆也突出了这一点,比如,在亚特兰大撤退的场景中,费雯·丽讲述了化妆师如何在一天时间里前前后后为她洗脸 20 次,然后"再用适量的佐治亚红土把她的脸弄脏"。[18]

[18] 费雯·丽:《我在"斯佳丽"身体里住了六个月》("I Lived 'Scarlett' for Six Months"),未注明日期,费雯·丽档案馆的剪报集。

为了获取瑞特的"家财万贯",斯佳丽自降身价到牢房里去勾引他。她脱下那些破旧不堪的常服,换上了绿天鹅绒帽子和用塔拉窗帘做成的裙子,展现出巴洛克式的光彩。斯佳丽未能获取瑞特的支援,紧接着又投机式地嫁给了弗兰克·肯尼迪。此时重返塔拉的她穿了一件保守的棕红色绸缎裙,前襟的扣子系到了脖颈——这种有意的低调打扮表达了自己抢走苏埃伦未婚夫的歉意。后来,当她与瑞特的婚姻处于冷淡期时,当人人都

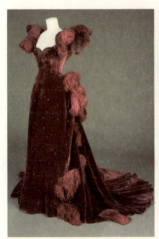
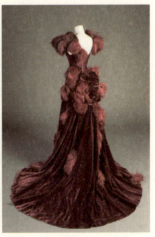

027 斯佳丽穿着酒红色的晚礼服去参加阿希礼的生日宴会(由得克萨斯大学奥斯汀校区的哈里·兰塞姆中心提供)

视她为阿希礼的情妇之时,她则穿了一件夺人眼球又风格轻佻的酒红色天鹅绒晚礼服。瑞特为她选了这件裙子,是为了在阿希礼的生日宴会上羞辱她一番。这件轻佻俗艳的裙子将她最为耻辱的时刻展现得淋漓尽致:紧贴身形,羽毛装饰,缀满亮片,还有让其袒胸露背的低领剪裁。此外,每逢有家庭成员逝世就不得不登场的黑色丧服提示着我们那场残酷的内战对年轻生命的剥夺,以及它给幸存之人带来的致命影响。

赛尔兹尼克对男士的着装也同样注重,尤其是克拉克·盖博的服装。在一份备忘录中,赛尔兹尼克赞扬了盖博本人的着装风格,并且表示沃尔特·普伦基特为瑞特挑选的戏服不太合身,尤其是领口周围。他注意到,因为盖博和费雯·丽之间的身高差距,前者经常需要俯身。他观察到脖颈粗大的男性需要穿"稍微松一点的领口,这样领子就不会紧贴在脖子上,从而使其看起来臃肿"。[19] 在饱受战争之苦的亚特兰大,瑞特那整洁时髦的海军蓝

19 贝尔默:《大卫·O.赛尔兹尼克备忘录》,第 220—221 页。

西装外套和奶白色裤子以及后面的白色西装套装,都与饱经战火的平民百姓们身穿的破破烂烂的灰、褐、黑色服装形成了鲜明的对比。盖博那些风格浮夸的领巾,提醒着我们即便在至暗时刻,这个角色也拒绝遵从其阶级的着装规范。油水充足的走私生意以及后来拒绝效劳南方同盟军的行为,使得瑞特·巴特勒即便身处南方的巨大危机中也依然保持着时髦的着装。而在战后,他更是以日渐整洁利落

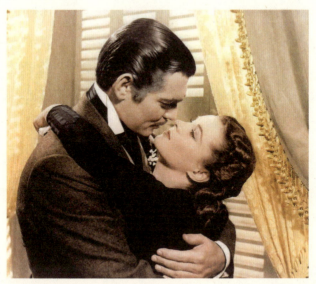

028 瑞特拥抱斯佳丽,展现出完美服帖的领口

的服装来炫耀自己的不义之财。[20]

1939年12月15日,《乱世佳人》迎来首映。首映没有依据惯例选在好莱坞,而是选在玛格丽特·米切尔家乡亚特兰大的勒夫大戏院(Loew's Grand Theatre)。戏院被装点成韦尔克斯家的十二橡树种植庄园的样子。市长宣布全城放假三天,所有的学校和公共机构都关闭了,当地人把剧院围了个水泄不通,只为看一眼出席的明星。克拉克·盖博在新婚妻子卡萝尔·隆巴德(Carole Lombard)的陪伴下,乘坐自己的私人飞机到场,飞机侧面还印着"克拉克·盖博,瑞特·巴特勒"的字样装饰。费雯·丽和她的秘密未婚夫劳伦斯·奥利弗一同到场(两人彼时都还未离婚。奥利弗此行是为其主演的下一部赛尔兹尼克制片的影片《蝴蝶梦》进行前期宣传)。几位内战中的南方同盟军老兵也在现场,坐在轮椅上;每个角落的乐队都在演奏《迪

[20] 盖博毋庸置疑是个时尚品味不凡又魅力卓绝的人,然而他不太会跳舞。很好笑的一件趣闻是,在义卖舞会一幕中,他带着斯佳丽在舞池里翩翩起舞,其实是站在一个可以移动的平台上完成的。

克西》(*Dixie*)[21]。穿着裙座的姑娘们排在街道两旁,加入上千人的游行;她们穿过城市,走向剧院。《亚特兰大宪政报》为这部影片贡献了一期特刊。安·拉瑟福德说,人们在街上载歌载舞了三天三夜。玛格丽特·米切尔分享了对电影成功的

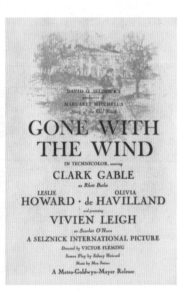

029 1939年12月15日,《乱世佳人》在亚特兰大首映时的官方宣传册[感谢基斯·洛德威克提供]

喜悦,称自己"哭湿了一条手帕",并且恭喜大卫·赛尔兹尼克和"绝佳的完美卡司"。[22]正如伊芙琳·凯斯所说:"亚特兰大变成了《乱世佳人》

21《迪克西》,又名《迪克西之地》(*Dixie's Land*)、《希望我身在南方》(*I Wish I Was in Dixie*)等,是19世纪著名的美国南方民谣。因为美国南方俗称"迪克西",因此得名。——译者注
22《〈乱世佳人〉:传奇诞生》纪录片,1988年。

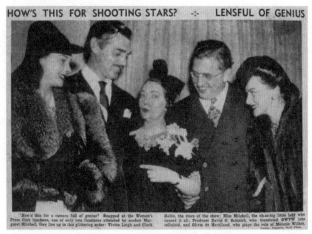

030 亚特兰大首映礼（图上从左到右）：费雯·丽，克拉克·盖博，玛格丽特·米切尔，大卫·赛尔兹尼克，艾琳·赛尔兹尼克（Irene Selznick）（©伦敦维多利亚与艾尔伯特博物馆）

电影中的场景"。[23]

当然，并非整个亚特兰大都参与到这次盛会中来：因为这座城市当时还处在严格的种族隔离状态下，黑人市民无一受到邀请。另外，尽管赛尔兹尼克感到不妥，克拉克·盖博有所抗议，还是没有任何一位黑人演员受邀出席。首映当晚举办了一场盛大的舞会，白人宾客们在少年联盟舞

23 芭芭拉·帕斯金:《见证》节目（*Witness*），BBC 国际台（BBC World Service），2014 年 12 月 15 日。

会上尽情享乐,在埃比尼泽浸礼会教堂(Ebenezer Baptist Church)唱诗班的歌声中翩翩起舞——其中一名站在棉花垛上的唱诗班少年,正是10岁的小马丁·路德·金(Martin Luther King, Jr.)。[24]

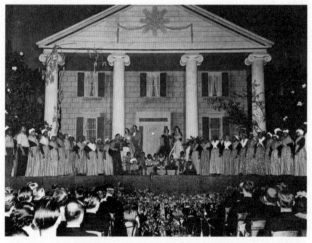

031 在亚特兰大首映舞会上,小马丁·路德·金(站在棉花垛上)和埃比尼泽唱诗班一同表演(© 伦敦维多利亚与艾尔伯特博物馆)

24 自1939年起,当地有钱有影响力的人物几次尝试延续玛格丽特·米切尔和《乱世佳人》的名声,不仅是为了当地旅游业着想,也为了纪念这部为亚特兰大带来国际名声的作品。然而,近几十年来,这个项目在这个现代多元文化并存的城市里屡受质疑,原因在于"没必要再宣扬(种族之间的)仇恨"。参见珍妮弗·W. 迪基(Jennifer W. Dickey):《历史的一块难看补丁:〈乱世佳人〉和政治记忆》(*A Tough Little Patch of History: Gone With the Wind and the Politics of Memory*),费耶特维尔:阿肯色州立大学出版社(University of Arkansas Press),2014年。

在美国本土和其他国家的几场首映之后,《乱世佳人》便被无尽的赞美环绕。主流报纸和小众评论都给出了最高赞誉,几乎没有任何负面评价(仅有的反对声来自小部分少数派的左派人士和美国非裔组织及出版物)。1939年12月29日,《纽约时报》(New York Times)的弗兰克·S.纽金特(Frank S. Nugent)明知故问道:"这是史上最好的电影吗?"好莱坞的赫达·霍普(Hedda Hopper)[25]则热切地说:"他们花了两年时间拍摄《乱世佳人》,而你将要花20年时间去忘掉它。"12月13日的《好莱坞报道者》(The Hollywood Reporter)将影片描述为"电影史的最高胜利"。1940年4月,伦敦评论界发声称:"我们需要一整套全新的溢美之词才能配得上《乱世佳人》的伟大。"[26]在费雯·丽的剪报集里,我只能找到两条异议的声音(当然,尽管她很有可能把自由派或美国非裔团体的声音都排

25 赫达·霍普,好莱坞女演员兼专栏作家,她于1938年起在《洛杉矶时报》(Los Angeles Times)上连载的专栏"赫达·霍普的好莱坞"(Hedda Hopper's Hollywood)是当时有名的八卦专栏。——译者注
26 来自费雯·丽档案馆中的剪报集。

除在外）：两者都提到"影片时长过长"，比弗利山庄的《自由报》（*Liberty*）则认为"影片从没真正深切地打动观众……只是对可爱的彩色印片法的肤浅研究"。[27]

尽管费雯·丽在选角阶段引起了不少争议，各路喝彩声却都献给了这位令人眼前一亮的新星。各大报纸竞相献上他们对费雯·丽的赞美。《今日电影》（*Today's Cinema*）认为丽是影片"大获成功的首要功臣……她的一举一动都毫无纰漏"。人们赞美这位女演员"如此美丽又恶毒，快乐又不忠，勇敢又残酷……一个让爱她的男人们暗自神伤的可爱罪人"。这本杂志还提到，当《乱世佳人》剧组的电工、机械组人员、化妆师和木匠们围观丽彩排那些最具戏剧性的桥段时，他们会不自觉地鼓掌。文章写道："他们才是世界上最挑剔的电影评论员呀。"《洛杉矶考察报》（*Los Angeles Examiner*）呼应了这番描述："从来没有一位女演员被要求出演这样一个最为激动人心的角色，也没有人被

27　来自费雯·丽档案馆中的剪报集。

要求如此持续地进行角色塑造。她依次展现了美貌、丑陋、高贵、平凡,却永远是一团不灭的火焰。"1940年4月21日,哈里斯·迪恩斯(Harris Deans)发表在《周末画报》(*Sunday Graphic*)上的文章中写道:"她的表演精彩卓绝,令人难忘。我有三顶圆帽和一顶棒球帽,我将它们全部挥起,向她致敬。"[28]

28 来自费雯·丽档案馆中的剪报集。

"英格兰献给好莱坞最伟大的明星"[1]：
不列颠和寻找斯佳丽

002

[1]《电影》(*Cinema*)，1940年4月10日。

尽管人们常将《乱世佳人》视作一个典型的美国故事，然而英国在该小说的出版历程中发挥了重要作用，并为这部著作及其改编电影在全球范围内获得的巨大成功做出了不可忽视的贡献。从有关小说的最初谈判开始，英国就扮演了关键角色。长期以来，美国的出版商和电影制作与英国的同行之间就有一种亲密且互惠的关系。米切尔的书能在英国及其彼时的殖民地（南非、澳大利亚、印度）广泛出版这件事意义重大；纽约麦克米伦出版公司（Macmillan Company of New York）的母公司正是《飘》在英国的出版商，它在这部作品的全球传播中起到了核心作用。麦克米伦公司与其纽约分公司之间的特殊关系使其得到了一份格外互惠的出版协议。并且在电影选角时，制片人大卫·赛尔兹尼克曾询问了该书在英国的销售情况，这是因为英国的销售情况会"影响到他们选择谁来出演斯佳丽"。[1] 赛尔兹尼克在开发剧本、选角、制作和宣传的过程中都将海外市场看得至关重要。他强调说

1　大英图书馆麦克米伦出版公司馆藏增补。MS 54865, f. 98。

书和影片在欧洲的成功将影响选角,尤其是在启用新面孔方面。[2]

然而,在20世纪30年代,当这部小说和电影初次抵达大西洋彼岸时却引起了一些争议。这本小说于1936年6月30日在纽约出版,接着于10月1日在伦敦发行。这本书在美国大受欢迎,拯救了纽约麦克米伦出版公司自20世纪30年代中期以来就陷入低谷的效益,然而英国的麦克米伦公司最初却对其抱有一定的怀疑态度。它的销售魔力一经展现,就牢牢抓住了出版商的兴趣,尤其是当它被美国月度图书俱乐部(US Book-of-the-Month)选中、巨大销量由此确保之后,这种兴趣便越发浓厚了。

约翰·斯夸尔爵士撰写的出版商读者报告中,对于什么是适合英国读者的题材的设想、斯夸尔不自觉流露出的厌女情结以及他对这本即将创造出版史和电影史的书籍之国际影响力的不情不愿的承认,都颇具历史价值:

[2] 大卫·赛尔兹尼克向惠特尼·沃顿(Whitney Wharton)等各位先生和布朗女士讲述,1936年9月25日,引自威尔逊:《〈乱世佳人〉的台前幕后》,第7页。

这本小说长度约42万字——等同于普通小说长度的6倍，题材是关于美国内战及南方的历史背景的。还有什么比这听起来更没有前途？然而，尽管作者的文风仅能算得上文从字顺，尽管她的主人公斯佳丽·奥哈拉是个自私的女孩，并且对于读者而言毫无魅力，然而这本书却句句精妙……当读者阅读完毕，他/她会感觉自己仿佛离开了一群毕生熟识的人一般。[3]

约翰爵士继而写到这本书"读起来很真实"，在美国或许会和《风流世家》(Anthony Adverse)[4]一样成功，并且指出：如果书评人乐意读读它的话，它在英国应该也会畅销。纽约麦克米伦出版公司的主席乔治·布雷特在写给丹尼尔·麦克米伦的信中说：

> 我必须承认，虽然我对这本书的出版着

[3] 大英图书馆麦克米伦出版公司馆藏，第二部分。读者报告第28卷, f. 821（1936年3月31日）；乔治·布雷特向丹尼尔·麦克米伦（Daniel Macmillan）讲述, 1936年12月1日, 大英图书馆增补。Ms. 54866, f.2。
[4] 一本1933年的畅销书，作者为赫维·艾伦（Hervey Allen）。尽管它曾被改编为一部由奥利维娅·德·哈维兰主演的成功电影，如今却早已被人遗忘。——译者注

实投入了辛勤的工作，但也让我获得了从业以来最大的快乐。它让我们得以实验各种销售手段。我们花了大笔资金才成就了这本书如今的巨额销量，但是它也证明了这是一笔回报丰厚的投资。我恐怕麦克米伦公司的每个人，包括我自己——您最谦卑的仆人在内，都为我们在推广本书过程中展现的能力而自鸣得意。[5]

"自鸣得意"这个词用得恰当，尤其是当编辑哈罗德·麦克米伦（Harold Macmillan，后来当选为英国首相）在签约的竞赛中打败了位于格拉斯哥的威廉·柯林斯出版社（William Collins Publishers）的创始人/理事时。柯林斯愤怒地写信给哈罗德·麦克米伦抗议，他认为是自己的公司先拿到《飘》的优先购买权的。哈罗德·麦克米伦联络了纽约麦克米伦公司的副总裁哈罗德·莱瑟姆（Harold Latham）表示，由于两家公司之前

[5] 乔治·布雷特向丹尼尔·麦克米伦讲述，1936年12月1日，大英图书馆增补。Ms. 54866, f.2。

的良好合作,他很遗憾听到柯林斯如此烦恼。但是,"我看这位气盛的年轻人可能该降降火了"。[6] 英国出版业一贯的绅士作风被抛到一边,人人都想争取保住这份值钱的资产,而横跨大西洋两岸的两家麦克米伦公司之间的亲缘,被证明是成功的关键。

尽管这份资产如此珍贵,出版商们仍会担心这本书并不适合在二战期间出售,害怕其主题可能会让潜在的读者打消购买念头,且由于二战期间英镑贬值,以美元支付的版税更加重了出版商的负担。伦敦麦克米伦公司对其高销售量自豪无比,尤其是"在时代所带来的万难之下"。[7] 美国出版商倒是担心不多,但是后来在1939年电影发行时,也出现了类似的担忧。英国电影展映联盟(Cinematograph Exhibitors' Association)的主席哈里·米尔斯(Harry Mears)将这部影片描述为"电影制作史上最出色(的壮举)之一",但是也警告

[6] 大英图书馆,增补。MS. 55310, f. 79。
[7] 哈罗德·麦克米伦向乔治·布雷特讲述,1940年1月29日,大英图书馆,增补。MS. 55315, f. 430。

其同行放映者们道:"这部电影强调了战争有多么恐怖,其对公众造成的心理影响可能无益于这个为生存而战的时刻。"

这也并非无稽之谈。1940年7月,当战事吃紧之时,对战争片的厌恶让《乱世佳人》在澳大利亚的墨尔本和悉尼城区遇冷。《乱世佳人》也遭遇了更现实的问题。从1940年8月起,在受空袭影响严重的城市如伦敦,观众们不愿冒险前往电影院。同一时期,考文垂郡那可以容纳2562人之多的雷克斯影院(Rex Theatre)原计划于8月26日放映这部影片,却在放映头天晚上被空袭摧毁。当放映被转移到另一所当地影院之后,该片的放映时间被安排得比其他节目都早(中午12: 15和下午4: 15),因此观众可以在天黑之前回家。[8] 尽管如此,这部影片还是在伦敦莱斯特广场的帝国戏院放映了整整4年,一位记者将其描述为"伦敦战时日常的一部分;是在骚乱中奇迹般的安全、

8 艾伦·艾尔斯(Allen Eyles):《当放映者看到斯佳丽:争夺〈乱世佳人〉之战》('When Exhibitors Saw Scarlett: The War over *Gone With the Wind*'),《电影院》(*Picture House*), 2002年第27期,第29页。

笃定和免遭轰炸的存在"。[9]

和美国的情况一样，影片在英国刚一上映就大获成功，哪怕它票价高昂，还缺乏辅助性的节目单，并且放映场地问题和米高梅公司收取的高昂租赁费也引起了广泛争议——有人甚至为此在议会中向商业局秘书长提出质询。因此，横跨大西洋两岸的商业、私人和评论界的关系对于这部作品取得全球性的成功具有关键作用。玛格丽特·米切尔笔下的美国南方富有爱尔兰风情，这

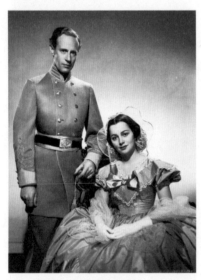

032 莱斯利·霍华德和奥利维娅·德·哈维兰为其饰演的阿希礼和玫兰妮·韦尔克斯所拍摄的肖像

[9] 剪报（佚名，无时间标注）。MM/REP/PE/AC/1202，曼德和米切森戏剧馆藏，布里斯托大学戏剧收藏。

一点尤其通过杰拉尔德这个角色对于传奇圣地塔拉的红土地之重要性的强调所明确传达出来,这一点为影片确保了现成的爱尔兰观众。同时,赛尔兹尼克利用费雯·丽(虚构的)爱尔兰血统来反驳关于他为何选择一位非美国裔女演员来出演斯佳丽的质询。

然后就是影片的英国主演们的重要性了。1940年3月13日《乱世佳人》在英国首映之后,《旁观者》(*Bystander*)杂志洋洋得意地提起当年的奥斯卡影帝、影后两个奖项分别由两个英国人罗伯特·多纳特[Robert Donat,主演《万世师表》(*Goodbye, Mr. Chips*,1939)]和费雯·丽获得。许多评论家和观众惊喜地看到《乱世佳人》的主演中有3位是英国人——莱斯利·霍华德(饰演阿希礼·韦尔克斯)和奥利维娅·德·哈维兰(Olivia de Havilland,饰演玫兰妮·韦尔克斯),还有丽饰演的斯佳丽·奥哈拉。2013年是费雯·丽的百年诞辰,彼时声势浩大,因为她是英国最美丽动人和魅力非凡的女演员之一,曾与英

国最知名的演员兼国家戏剧院（National Theatre）的创始人劳伦斯·奥利弗爵士有过一段婚姻。为此，英国电影学会在全国范围内发行了一版修复良好的《乱世佳人》数码拷贝。维多利亚与艾尔伯特博物馆购入了一大批丽的书信、剪报、传单和其他私人物品的档案材料，组织了一场专题研讨会，并将其中的部分藏品进行展览，以供公众参观。国家肖像美术馆（National Portrait Gallery）举办了丽的展览，德文郡的托普瑟姆博物馆（Topsham Museum）也举办了规模较小、较为个人化的展览。丽在德文郡结识并嫁给了她的第一任丈夫、德文郡人利·霍尔曼（费雯在自己的职业生涯中沿用了他的名字）。霍尔曼家族为托普瑟姆市捐赠了一处房产，丽的女儿苏珊娜（Suzanne，在丽与奥利弗陷入恋情之后，她便再也未与母亲一起生活过）转交了丽的旧物，其中包括斯佳丽与瑞特激情一夜之后身穿的那条白色睡裙，用它们布置了一间"费雯·丽之屋"。

自从小说出版、电影首映之后，英国对这部作

033 这些剪报展示了由丽的母亲收集并精心粘贴在一起的报纸片段（©伦敦维多利亚与艾尔伯特博物馆）

品在文学与戏剧方面的遗产亦小有贡献。我之前曾描述过米切尔遗产基金会委托他人撰写了3本续集的事情，也提到了他们曾试图禁止美籍非裔作者爱丽斯·兰德尔出版"非官方授权"的戏仿作品。然而，英国的声音也是这个故事的一部分。[10] 英国历史小说家安东尼娅·弗雷泽夫人（Lady Antonia Fraser）曾受

10 亚历山德拉·里普利：《斯佳丽：玛格丽特·米切尔的〈乱世佳人〉续集》（*Scarlett: The Sequel to Margaret Mitchell's Gone With the Wind*），纽约：时代华纳出版公司（Warner），1991年；唐纳德·麦凯格：《瑞特·巴特勒的人民》，纽约：圣马丁出版社（St Martin's Press），2007年；爱丽斯·兰德尔：《飘然已逝》，纽约：霍顿米夫林出版公司（Houghton Mifflin），2001年。

米切尔遗产基金会的邀请撰写一部续作小说。她曾为达夫妮·杜穆里埃（Daphne du Maurier）所著的《蝴蝶梦》写作了一部出色的前传短篇小说。她回绝了这个项目，但是举荐了自己的同行作者埃玛·坦南特（Emma Tennant），后者如期交付了委托。坦南特的作品被基金会拒绝并遭到粗暴对待，随即她的文稿被束之高阁，未见天日，这些故事与费雯·丽的美国传记作者、也是续作的候选作者安妮·爱德华兹的经历如出一辙。[11]

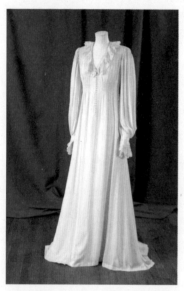

034 被瑞特抱上床后，次日清晨斯佳丽所穿的睡裙［照片由 N. 托因（N. Toyne）所提供，© 德文郡托普瑟姆博物馆］

[11] 见安妮·爱德华兹：《斯佳丽与我》（Scarlett and Me），玛丽埃塔市《乱世佳人》博物馆（The Marietta Gone With the Wind Museum），2001年。还有一段《泰晤士报》（Times）剪报，记述坦南特遭遇的这段经历，出自卡洛琳·司各特（Caroline Scott）的专栏"最好的时代最坏的时代"（Best of times worst of times）。影印版由埃玛·坦南特寄给本书作者，引证不详。

2008年,英国知名戏剧导演特雷弗·纳恩决定在伦敦制作一部《乱世佳人》的音乐剧。纳恩曾成功改编了数部莎士比亚的名作,并创作了红极一时的《猫》(Cats)和《悲惨世界》等音乐剧。他说,借助历史的优势,他的制作目的在于给米切尔的黑人角色"在这部音乐剧作品中有一个前所未有的发声机会",该作品聚焦于黑奴的视角,"他们才是美国内战开战所围绕的核心"。其结尾曲叫作《随风而逝》(Gone With the Wind),纳恩将其描述为"到那个关键性的时刻……为止,这些词句意味着不同的东西,不再是怀缅过去的消逝,而是强调有些东西绝不能、也不该再现"。[12] 不同寻常的是,这部英国音乐剧的剧本、音乐和歌词都是由一名美国学者玛格丽特·马丁(Margaret Martin)所写,她难得一见地集学者的严谨、自由主义的良知和音乐剧的痴迷为一体。这部音乐剧决意直面小说中被大卫·赛尔兹尼克所

12 莉萨·格雷瓜尔(Lisa Gregoire):《〈乱世佳人〉并非人见人爱》("Gone With the Wind Isn't Music to Everyone's Ear"),《新国家》杂志(New Nation),2008年1月28日,第5页。

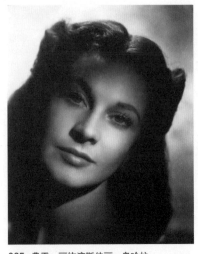

035 费雯·丽饰演斯佳丽·奥哈拉

弱化的种族和政治元素,因此它明确地提及了三K党;避免普莉西这样脸谱化的美籍非裔角色;并且赞美奴隶的解放与和谐、乌托邦式的多元文化世界。这部音乐剧于 2008 年 4 月开演,两个月之后就停演了,因其索然无味的说教而遭受评论界的炮轰。

毫无疑问,英国对《乱世佳人》的最大贡献在于片中的明星——费雯·丽。丽排除万难,在激烈的竞争中赢得了斯佳丽·奥哈拉这个角色。大卫·赛尔兹尼克在宣传的方面颇有天赋,并且常让公众参与选角的环节。他倾向选择名不见经传的新人,从而为自己的制片公司挖掘新星。为《汤姆·索亚历险记》选角时,他举办了全国范围

内的海选，寻找明星男孩，面试了上千名男童，包括孤儿院中的男孩们，最终选定了汤米·凯利（Tommy Kelly）。在筹备《乱世佳人》的过程中，赛尔兹尼克那精明的剧本编审兼星探凯·布朗曾两番到各大高校、次青少棒大赛联盟和剧团中巡回探查。数百名跃跃欲试的面试者出现在试镜现场，通常身着美国战前样式的服装，或者甚至将自己的面孔涂黑。不幸的是，布朗和她的同事们没有发现特别的人才，除了扮演印第亚·韦尔克斯（India Wilkes）的艾丽西亚·雷特（Alicia Rhett）。赛尔兹尼克曾自豪地宣称，这部电影的选角已经成了一场"举国竞赛"。[13]

截至1936年底，大卫·赛尔兹尼克的宣传负责人声称已经收到了超过75000封来自玛格丽特·米切尔小说的读者来信，他们向导演建议应该由谁来饰演斯佳丽。米切尔本人也给友人和陌生人写了数十封信，抱怨自己常在亚特兰大街上被搭讪，并被告知谁适合出演主角、谁不适合出

13　贝尔默:《大卫·O.赛尔兹尼克备忘录》，第165页。

演主角。她承认过自己倾心于米利亚姆·霍普金斯（Miriam Hopkins），但是却坚决拒绝介入选角的过程。

在好莱坞黄金时代，最出名的女星都围着这个"蜜罐"兴奋地上下飞舞，哪怕只是出演些小角色。朱迪·嘉兰（Judy Garland）曾被考虑出演斯嘉丽的妹妹卡丽恩一角；塔露拉赫·班克黑德（Tallulah Bankhead）曾被考虑出演妓女贝尔·沃特林。签约在华纳公司旗下的奥利维娅·德·哈维兰为赛尔兹尼克私下朗读了玫兰妮·韦尔克斯的角色剧本，之后她约见了杰克·华纳（Jack Warner）的妻子喝下午茶，请求后者帮自己说话。从凯瑟琳·赫本（Katharine Hepburn）到琼·克劳馥（Joan Crawford），这些女演员们都曾公开表达想出演女主角的意愿。截至1938年底，好莱坞最当红的女星们［包括班克黑德、玛格丽特·苏利文（Margaret Sullavan）、贝蒂·戴维斯、克劳黛·考尔白（Claudette Colbert）、玛娜·洛伊（Myrna Loy）等等］都被看作可能的人选。凯瑟琳·赫本因缺乏

036　瑙玛·希拉祝贺费雯·丽获得此角的电报（© 伦敦维多利亚与艾尔伯特博物馆）。电报内容为：费雯·丽小姐（北新月街道520号）：请允许我作为首批衷心恭贺你成功获得斯佳丽·奥哈拉一角的人之一。如同斯佳丽攻克重重难关那般，我知道你也会出色地完成这个角色。此致恭喜，顺祝。瑙玛·希拉。西部联盟电报公司（Western Union）发

斯佳丽的"性感特质"而被排除，贝蒂·戴维斯则不得不勉强接受出演《红衫泪痕》。[14] 对于赛尔兹尼克而言，从顶级女演员中选择还是冒着风险启用新面孔，既是一个进退两难的局面，又是一笔可贵的资产，因为他花费5万美金打造的"寻找斯佳丽"活动所带来的前期宣传效果确保了可

14　贝尔默：《大卫·O. 赛尔兹尼克备忘录》，第188页。

观的票房回收。当他在1937年初宣布瑙玛·希拉（Norma Shearer）当选他的斯佳丽时，公众的反应如此负面以至于他被迫发表声明来进行否认。（在费雯·丽锁定了这一角色之后，大度的瑙玛是第一批发电报庆祝她的人之一。）其后，赛尔兹尼克属意于宝莲·高黛（Paulette Goddard），她也进行了多次试镜，但是她与查理·卓别林（Charles Chaplin）的同居关系、她的犹太身份和难搞的名声，最终让她与这个机会失之交臂。

成千上万名女性写信给赛尔兹尼克，或者出现在他家门口，毛遂自荐出演这一角色。她们宣称自己与斯佳丽十分相似，对她的痛苦与牺牲感同身受，搬出自己的南部血缘/或者其外表与书中描写的相符之处。结果是，女性们感到自己亲身参与了影片主人公的选角过程，此举有助于影片积累女性观众。从一开始，这个精明的制片人和他的第一任导演乔治·库克（有名的女性之友导演）就深谙这将是一部会让女性观众全心对待的影片。

影片制作已经开始之后，费雯·丽才被确定

出演斯佳丽。流传甚广的传奇故事是这样讲的：有天晚间，当赛尔兹尼克和其他高管在观望火光中的亚特兰大时，他的哥哥迈伦·赛尔兹尼克（Myron Selznick）将他的新客户丽领到现场，并把她介绍为"斯佳丽·奥哈拉"。我们相信之后发生的事情就众所周知了——赛尔兹尼克盯着她和斯佳丽一样的绿眼睛（不，事实上它们是蓝灰色的），认定她就是自己要找的女人。丽的第一次亮相确实让他惊艳，但是他之前就已经知道这个女演员，并且看过她的两部作品《英伦战火》（*Fire over England*，1937）和《牛津风云》（*A Yank at Oxford*，1938）。即便在此番初遇之后，他还是坚持进行了几次试镜，将她与高黛、琪恩·亚瑟（Jean Arthur）和琼·贝内特（Joan Bennett）放在一起权衡考量。后来，他以虚假的根据来为自己颇具争议的决定正名，说丽的父母是法国人和爱尔兰人，和斯佳丽一模一样；说南方人以英国血缘为傲，所以她可以被他们接纳；说南方口音"本质上就是英音"；说丽与米切尔笔下的斯佳丽外形相似，意味着她就是饰

演这个"文学史上最难搞的角色之一"的理想人选。[15] 身处前女性主义时代,费雯·丽确实是一个被男人包围的女人,她被男人占有,被男人爱慕,被男人左右自己的人生——却没有培养出用来对抗将其团团包围的父权围墙的女性特质。生于1913年的丽在印度度过了无忧无虑的童年,父母财富可观。但是在6岁那年,她寄宿在罗汉普顿修道院学校(Roehampton convent school),她比同级的女孩们都小两岁,而且在接下来两年里再也没见过母亲。为了和劳伦斯·奥利弗在一起,她把年龄尚小的女儿苏珊娜留给了忠诚的前夫利·霍尔曼,这或许是她在无意识地重复这次抛弃。她与这位英国最负盛名的演员兼经纪人的第二段婚姻,从1940年持续到1960年,直到奥利弗为了迎娶琼·普莱怀特(Joan Plowright)而申请离婚。这段婚姻使得双方均成为享誉世界的名人,他们在诺特利庄园(Notley Abbey)的家成了美轮美奂的电影、戏剧和

15 贝尔默:《大卫·O.赛尔兹尼克备忘录》,大卫·赛尔兹尼克向埃德·沙利文(Ed Sullivan)讲述。

文学场景。尽管丽的国际形象更胜一筹,但是她总是折服于奥利弗的天资和才华,并且当后者将她带回英国时,她便放弃了潜在的好莱坞大好星途。奥利弗只有在英国戏剧界才更加如鱼得水、才能避免因丽的银幕成就而感到威胁。她的美貌和魅力吸引着男人,但她无疑也因姿容被人低估。人们经常引用乔治·库克对她的评价:"一个为美貌所累的完美演员。"[16]更令她痛苦的是,以毒舌出名的评论家肯尼斯·泰南(Kenneth Tynan)针对丽写了诸多恶毒评论,不断称她比不过她的丈夫,而后者则是泰南心中的理想化身。她的身体和精神状况都很差,刚成年时就患上了躁郁症,其症状很可能遭到了男性医师们的误诊,彼时,他们对躁郁症的本质以及它对女性行为和性欲方面的影响知之甚少。她在40多岁时感染了肺结核,并因病于1967年去世,享年53岁——在那个年代,人们对这种疾病仍束手无策。

学界近期从劳伦斯·奥利弗和费雯·丽档案馆

16 见 http://vivandlarry.com/vivien/remembrances/george-cukor。

藏（Laurence Olivier and Vivien Leigh Archives）中发现了新信息，在此之前，这名女演员在传记和流行话语中均被描述为脆弱、需要关爱和神经质的——她的演技经常被放在这个维度下审视，仿佛她一直在本色出演，而非演绎角色。她最为成功的两个角色时常被暗示为反映费雯·丽作为女性的分裂自我——在斯佳丽最艰难的挣扎时刻，她表现出的紧张忧虑被归功于这位女演员对情人劳伦斯·奥利弗的思念，而非她本人的表演才能。在她获得奥斯卡金像奖的两部作品《乱世佳人》和《欲望号街车》（*A Streetcar Named Desire*，1951）中，她生动形象地从不同又互补的侧面演绎出了声名狼藉的南方佳人。这个被神话化的形象诞生于19世纪早期的种植园浪漫文学，存续于众多流行影视作品中，如《红衫泪痕》、《黄金女郎》（*The Golden Girls*，1985-1992）、《钢木兰》（*Steel Magnolias*，1989）和《为黛西小姐开车》（*Driving Miss Daisy*，1989）。这一形象，至今仍在美国南方文化中保留着强大的影响力，总体上就是美丽的白人女孩，通常还很富

有(尽管在现代版本中,这些特征被有意弱化甚至戏仿)。同时,这一神坛上的形象还象征着理想的、未堕落的、纯洁的美国南方。她应当看起来像个正统的淑女,这意味着她必须故作姿态,不能随性自然;她要会操控他人,特别是男人;她还要在意外表,并往往在性和感情方面表现得伪善。如弗洛伦斯·金(Florence King)在她的《一个失败的南方淑女的自白》(*Confessions of a Failed Southern*

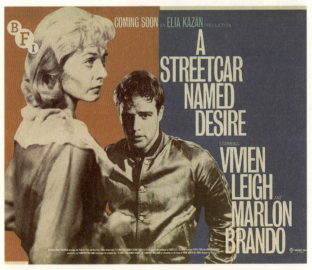

037 《欲望号街车》海报,由费雯·丽与马龙·白兰度(Marlon Brando)主演

Lady，1985）中写道："不管我和哪个性别的人上床，我永远不会在街上吸烟。"[17]

但是在父权制度下的美国南方，这一切终归要付出代价，这些年轻适婚的佳人很快就会转变为崩溃而苦闷的大龄未婚女人，其美貌和性吸引力已然消散，社会地位变得尴尬，精神状况也不太稳定。因此，在费雯·丽（时隔12年）饰演的两个对立的角色——斯佳丽和布兰奇·杜波依斯（Blanche DuBois）身上，她分别化身为被美化和被妖魔化的南方佳人——斯佳丽是"南方的幸存者"，一个被迫鼓起勇气、充满创业与反

038 费雯·丽在《欲望号街车》中饰演脆弱的布兰奇·杜波依斯

[17] 弗洛伦斯·金：《一个失败的南方淑女的自白》，伦敦：黑天鹅出版社（Black Swan）1985年，第10页。

叛精神的美国老南方形象，战胜失败，勇于牺牲；布兰奇·杜波依斯是"南方的受害者"，代表着抑郁的、施受虐狂式的战后美国新南方。这是两种截然对立的、日渐难以共存的南方女性气质，当然，也是患有躁郁症的女演员自身的病理学呈现。[18]

然而在两部影片中，丽均对角色进行了富有广度与复杂性的刻画，相形之下，上述观点的片面性立刻暴露出来。在《欲望号街车》中，她表现了这个女人的脆弱与狡猾，她的生存之道是在他人面前伪装自己、用情爱掩饰自己的脆弱。丽呈现了灵活又令人心碎的表演，在夸张的喜剧和恐怖剧之间游移，同时又不断博取观众们的同情和喜爱。在《乱世佳人》中，从第一幕起，斯佳丽的出场几乎就是对白人南方佳丽的戏仿（白皮肤、白裙子，站在一幢白房子的门廊上，身边环绕着皮肤白皙的南方情郎），丽的表演举重若轻。她那钢木兰的决心被轻轻地笼罩在招摇轻佻的面

18 一个关于这两部影片的有趣分析，以及《欲望号街车》怎样解构了斯佳丽这个"具有里程碑意义的银幕女性形象"，参见考特尼：《撕碎门帘》，第49—70页。

纱之下,那就是阻挠阿希礼迎娶他表妹的计划,并让自己取而代之。这一幕展现出丽刻画女性人物的功力,她需要为求生存排除万难,洋溢着智慧与对自身魅力的自信,还有不自觉的幽默感——随着剧情的展开,她充分地表现出上述的全部特质。在两部影片中,她都展现了极强的喜剧天赋,呈现了两个女人的独断专横、撒谎成性和自我吹嘘。尽管依据赛尔兹尼克的本意,普莉西才是《乱世佳人》中的滑稽角色,但是我相信斯佳丽本人也是一个极有可能让观众忍俊不禁或者会心一笑的人物。

评论家莫莉·哈斯克尔指出,崇高的浪漫"来自男性角色而不是女性角色",[19]并且值得注意的是,这些浪漫的男人们却在每一个关键时刻都让斯佳丽失望。她的父亲把对塔拉庄园的红土地心怀敬意的理念灌输给她,却在她的母亲逝世之后精神错乱。阿希礼·韦尔克斯被证明是个在工作和爱情上都毫无勇气与想象力的人。瑞特在逃离烈火中的亚特兰大之后,抛弃她奔赴战场,留下她独

19 哈斯克尔:《老实说,亲爱的》,第 xii 页。

自面对化作废墟的塔拉庄园、母亲的去世与无助的家人;(在最棒的一夜激情)之后,瑞特又带着他们的女儿远走欧洲,最终在她最为脆弱的时刻夺门而去。然而,在男人们外出攻打一场注定失败的战争之时,大后方的女人们需要应对各种现实问题和情感问题,她们能提供给斯佳丽的抚慰也十分有限。她坚忍的母亲由于照顾一个生病的"穷白佬"而去世。身体虚弱的玫兰妮只能在战时和重建工作中提供很有限的支持,她由于难产去世,留下斯佳丽照看一蹶不振的阿希礼。故事的结尾,唯一一个与她一起坚强存活下来的母性角色是她忠诚的前奴仆黑妈妈,一个不被允许有任何脆弱时刻的女人。

费雯·丽传达了一种冷静的现实主义和女性在绝境中的奋不顾身与进取气魄,同时也通过让斯佳丽过于捍卫自己的尊严和太把自己当回事儿而制造出幽默效果。她不仅是美国南方上层阶级白人女性的缩影,同时也代表了成长于20世纪30年代的一代人,他们在大萧条的饥饿年代中成

长,面临着法西斯主义和纳粹主义的威胁,并即将进入一场可怕的世界大战。她也代表了努力维系家庭的女人们,不管外面的世界发生了什么,她们都竭力使家人和家庭团结一致。在著名的"永远不会再挨饿"一幕当中,斯佳丽傲然孑立,一个庞大的家庭和那些被解放的奴隶们都指望着她,她庄严地接受了挑战。一位钢木兰化身为一位离经叛道、前无古人的女性主义女英雄。

039 费雯·丽饰演了这位史诗级别的女性主义女英雄

在英国之外，尽管亚历山大·柯尔达（Alexander Korda）[20]曾为了让费雯·丽在好莱坞获得成功而进行了精心的职业规划，但是她出演的电影角色都不温不火。在英国，她更为人熟知的身份是戏剧演员——被理想化的绝代美人，后来则与丈夫作为名人夫妇出现。她也更认同于自己的"演员"身份，而不是电影明星。直到20世纪60年代之前，英国演员和观众们都典型地认为戏剧高人一等，丽也是如此。她对文学和文化有浓厚的兴趣——这正是她尊重并理解语言和不同口音，并且对写在纸上的文字抱有忠诚态度的关键。当人们称赞她在《乱世佳人》中的正宗口音时，丽说："我很容易记住台词，我一直对语言和口音很敏感"，她不断用自己的角色证明这一点：她在《乱世佳人》中扮演佐治亚少女，在《欲望号街车》里扮演密西西比人，还有在《愚人船》(*Ship of Fools*, 1965) 中扮演弗吉尼亚人。《飘》的原作

20 柯尔达是匈牙利裔的英国电影制片人、导演和剧作家，早期为奥地利和德国的默片电影行业工作，后转战好莱坞。——译者注

小说对于一名热爱读书又崭露头角的女演员而言是一个绝佳的文本：全书共有 5 个部分，分为上下两册，它既通过强势的角色和情节的发展呼应了维多利亚时期的小说传统，又遵循了悲剧的五幕剧模式，这些设计颇为吸引她的戏剧本能。

1937 年，当丽在伦敦温德姆剧院（Wyndham's Theatre）表演的时候，她就曾给剧组的每位成员都买了一本《飘》——这本自己十分钟爱的小说。早在很久之前，她还未扮演斯佳丽·奥哈拉时，丽就对这个角色深感认同，甚至能够背诵出这本小说中的很多段落。她和大卫·赛尔兹尼克因对原作小说的忠实而产生了深刻的共鸣，而这与她对女主角的共情一起支撑她拍完了全片。莱斯利·霍华德与之截然相反，他没读过原作，赛尔兹尼克央求他至少读一下"围场相会"的部分，从而理解怎样表演这个片段。[21] 这也能部分解

21 "围场相会"一场戏讲述的是斯佳丽因无钱缴税而烦恼，欲向阿希礼寻求建议，而在围场附近找到了正在劈篱笆的阿希礼。阿希礼对斯佳丽的处境无力帮助，坦白说自己是个懦夫，想逃避现实。而幕后的故事则是霍华德此时已经进入《寒夜琴挑》的剧组，重新被叫回《乱世佳人》的片场，评论界认为霍华德在这场戏中完全不在"阿希礼的状态"。——译者注

释为何丽与明显不具文学气质的技术型导演维克多·弗莱明矛盾不断（弗莱明接替了注重情感回应的作者型导演乔治·库克，后者被赛尔兹尼克解雇）。[22] 当她因不理解角色动机而苦恼不已时，弗莱明对她说了一句名言："装模作样就行了。"还有一次，他厉声告诉她："在剧本面前放下（她那）高贵的英国身段。"[23]

她梦寐以求的这个角色带来了她人生中最艰难的一段时光。她面临着一场"仇视费雯"的行动[24]，这些怒火和嫉妒来自每一个认为自己才有资格出演斯佳丽的主流好莱坞银幕女星，还有来自权威名流们的冷嘲热讽，比如专栏作家赫达·霍普（尽管美国南方评论者们对丽怨言不大，他们感到欣慰的是至少她不是个糟糕的美国"北方佬"）。当被问及她对原作小说了解多少时，她说自己唯一不明白的地方是书中的"无花果虫"

22 这些对两位导演描述的词汇参见哈斯克尔：《老实说，亲爱的》，第33页。
23 比恩：《费雯·丽》，第60页。
24 《戏迷周报》(*Theatergoer Weekly*)，1939年2月18日，费雯·丽档案馆的剪报集。

（June bug）典故。[25] 电影的拍摄日程显示，实际上每一场戏她都在场，然而她的片酬只有克拉克·盖博的零头（相比于盖博的12万美金，丽大约只获得2.5万美金），还要不知疲倦地在近6个月的时间里每天工作12小时。她深切地思念着恋人劳伦斯·奥利弗，却只被允许探望了他几次；拍摄期间她还经历了一次怀孕的恐慌和一次意外的服药过量。她因乔治·库克的离职而悲伤欲绝，在大男子主义的维克多·弗莱明接手导演之后，她（和奥利维娅·德·哈维兰）仍一直秘密地咨询库克的意见。

弗莱明是盖博的密友，性格傲慢无礼，让女演员们感到不想亲近，并且在拍摄结束前的几个月中简直像个暴君。在那场著名的"霸王硬上弓"（Row and Rape）戏码当中，醉酒的瑞特·巴特勒把斯佳丽打横抱起，将她抱上楼进行粗暴的性爱。这场戏大概拍了12条才通过。克拉克·盖博已经

25 《亚特兰大日报》(*Atlanta Journal*)，1939年1月14日，费雯·丽档案馆。小说原文中几次用到 "a duck on a June bug"（盯上无花果虫的鸭子）的说法，通常表示"像野兽看到猎物一样扑上来"的含义。

疲惫不堪,然而弗莱明却要求他再做一次。"谢谢你,克拉克,"他说,"我其实不需要那个镜头——我就是打了个小赌,看你能不能做到而已。"[26] 因而,丽不得不忍受男性之间的"兄弟"玩笑,同时在高强度的日程安排中承受毫无体恤之情的高度性别歧视。哈尔·克恩提到每天晚上11点半,丽央求获得一些休息时间,以便能够跟她的未婚夫通话半小时,然而制片人和导演却无情地让她接着演个不休。[27]

因此,出于对玛格丽特·米切尔故事的忠实以及在艺术修养上的高度自律,丽的投入确保了这个角色始终的连贯性与一致性,尽管其间包含了千差万别的因素,经手多位编剧的剧本,还有两位风格迥异的导演。她把反差极大的两半影片缝合在了一起——前半段是充满乡愁基调、由白人主导的旧日南方时光,史诗般的内战与战后重建,在斯佳丽反抗性地哭诉"我永远不会再挨

26 费雯·丽:《我在"斯佳丽"身体里住了六个月》。
27 BBC第四电台《档案时间》节目。

饿"之中达到顶点;后半段是家庭情节剧式的浪漫故事,以美蓝和玫兰妮的死亡、瑞特的离去和斯佳丽沦为孤身一人而告终。通过反复阅读原著小说,她对这个熟稔于心的角色所产生的矛盾情感,是她之所以能够成功塑造这个人物并且获得女性观众同情的原因。她写道:

> 我在斯佳丽的身体里住了将近6个月,从早到晚……在很多情况下,她都欠收拾,需要好生接受一顿有益的棍棒教育……自负、骄纵、傲慢……但是她充满勇气和决心,我认为那就是为什么女人们必然会暗自欣赏她的原因——尽管我们对她的诸多缺点都心怀不满。[28]

《乱世佳人》迅速在评论界和大众之中获得了成功,丽也获得了普遍的赞誉——甚至包括之前霍普之流的评论者,她还在激烈的竞争中赢得了奥斯卡最佳女主角奖。许多年后,英国小说家兼评论家安杰拉·卡特(Angela Carter)调侃费雯·丽,说她演的斯佳丽"厌食、总是打扮过度……是好莱坞

28 费雯·丽:《我在"斯佳丽"身体里住了六个月》。

最不可信的蛇蝎美人之一，大多数时候，她任性地跺脚尖叫，大抵只有蝙蝠能听见……"然而，大多数人都不这么看，尽管早期来自好莱坞明星和报纸专栏作家们对斯佳丽的选角评价非常负面，但是在最初几场放映之后，所有人都为她所折服，大家都一致赞同作者玛格丽特·米切尔的观点，认为她就是"我心目中的斯佳丽"。

040　出自费雯·丽舞台和银幕剪报集的两张剧照（© 伦敦维多利亚与艾尔伯特博物馆）

2013 年，英国记者汉娜·贝茨（Hannah Betts）将费雯·丽与"安妮斯顿、塞隆、朱莉

和同类女星"[29]对比,将她们描述为"懦弱的(milksops)女神":"忘掉泰勒、梦露和赫本吧[30],这有一位英国女星,登顶好莱坞的群芳谱,并为他人做出表率。"[31]费雯·丽在《乱世佳人》后变得家喻户晓,成为一代偶像。还有哪位英国女演员能有幸让奥古斯都·约翰(Augustus John)为之作画、被罗纳德·瑟尔(Ronald Searle)嘲讽?[32] 1999年,美国电影学院(American Film Institute)将丽选为好莱坞历史上最伟大的25位女明星之一。然而,尽管她在戏剧和影视方面出

29 即:詹妮弗·安妮斯顿(Jennifer Aniston),以美剧《老友记》(Friends)而家喻户晓;查理兹·塞隆(Charlize Theron),南非裔好莱坞女演员,奥斯卡影后;安吉丽娜·朱莉(Angelina Jolie),美国女演员,奥斯卡最佳女配角得主,代表作《古墓丽影》(Lara Croft: Tomb Raider, 2001)等。——译者注
30 伊丽莎白·泰勒(Elizabeth Taylor),代表作《埃及艳后》(Cleopatra, 1963);玛丽莲·梦露(Marilyn Monroe),代表作《热情似火》(Some Like It Hot, 1959);奥黛丽·赫本(Audrey Hepburn),代表作《罗马假日》(Roman Holiday, 1953)或凯瑟琳·赫本,代表作《金色池塘》(On Golden Pond, 1982)。以上几位均为好莱坞黄金时代的绝代女星。——译者注
31 汉娜·贝茨:《费雯·丽档案馆》('Vivien Leigh Archive'),刊登在《维多利亚与艾尔伯特博物馆杂志》(V&A Magazine),2013年秋/冬号,第65页。
32 《每日邮报》(Daily Mail),1961年3月8日,第7页刊登了一篇文章,内容是奥古斯都·约翰未完成的丽的肖像,这幅作品于1942年完成,题为《尘中面孔》(The Face in the Dust)。罗纳德·瑟尔为《喷趣》(Punch)杂志创作了一幅漫画,内容为丽和她的丈夫劳伦斯·奥利弗爵士,1957年1月23日。两幅作品都收藏在布里斯托大学戏剧馆藏中。约翰为重要的后印象主义威尔士画家,瑟尔为著名的英国讽刺漫画家。——译者注

演了其他诸多角色,并且凭借《欲望号街车》中的布兰奇·杜波依斯赢得了第二樽奥斯卡最佳女演员奖,但是在公众的视野中,她的形象永远只与一个角色相关。所到之处,她就是斯佳丽。当她仙逝之时,各大报纸疾呼:"斯佳丽·奥哈拉去世了。"

《乱世佳人》中的种族政治

003

1996年5月,时尚杂志《名利场》(*Vanity Fair*)发表了一篇题为《街区斯佳丽》("Scarlett'n the Hood")的幽默文章,故意以一种后现代的方式对原作中角色的性别和种族进行了反转。卡尔·拉格菲尔德(Karl Lagerfeld)让英国黑人模特娜奥米·坎贝尔(Naomi Campbell)扮演斯佳丽·奥哈拉,查尔顿·坎农(Charlton Cannon)扮演瑞特·巴特勒,重新创作了《乱世佳人》的著名电影海报。在这次拍摄中,两位模特精心地装扮成这对经典情侣[坎贝尔身着克里斯汀·迪奥(Christian Dior)的塔夫绸绿裙子,坎农身穿薇薇安·韦斯特伍德(Vivienne Westwood)的天鹅绒和人造皮草];同时,白人设计师詹弗兰科·弗雷(Gianfranco Ferré)头戴爱马仕(Hermès)头巾扮演黑妈妈;鞋履设计师莫罗·伯拉尼克(Manolo Blahnik)扮演虚构的"塔拉庄园的园丁"。多年来,《乱世佳人》引发了一系列种族逆转的讽刺、戏仿、坎普乔装和表演,这个作品就是其中之一。

这般调侃轻描淡写地一笔带过了《乱世佳

人》中沉重的政治议题,然而,这部名作所涉及的政治议题是不应被回避的。威廉·福克纳(William Faulkner)在《修女安魂曲》(*Requiem for a Nun*)中有一句名言:"过去从未逝去。它甚至并没有成为过去。"对于福克纳笔下的南方腹地而言尤其如此,比起美国其他先进的地区,那里的人们更看重过去的意义,也更易与之产生共鸣。和其他的美国南方作家与电影人一样,他深知南方那不安又苦涩的历史依然鲜活而躁动,在关于美国内战(保守的南方人称之为"州际战争")、奴隶制及其带来的全国性种族矛盾的讨论和活动当中尤为如此。

《乱世佳人》对这些问题所作的解读是有历史局限性的,是现代观众难以完全接受的。观众们需要带入彻头彻尾的南方白人视角来看待这场几乎分裂和摧毁了美国的战争。从独立战争到伊拉克战争和海湾战争,没有其他哪场战争中死亡的美国人数能与内战相比。出自本·赫克特手笔的影片片头字幕以一种毫不害臊的浪漫主义口吻将

种植园主阶级展现为沃尔特·司各特[1]式的骑士后裔——这群"骑士和淑女们"正在向"骑士年代"致以"鞠躬谢幕",然而这并不代表玛格丽特·米切尔那引起争议的写实小说。后来,战败的同盟军士兵也被比作"没落的骑士"。

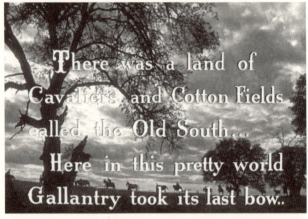

041 节选自本·赫克特过分浪漫的影片片头字幕,意为:曾几何时,有一片骑士和棉花田共存的土地,叫作旧南方……在这如画的风景中,骑士鞠躬谢幕……

电影发行之后不久,现代主义非裔诗人梅尔文·B. 托尔森(Melvyn B. Tolson)攻击了影片

[1] 呼应作者在序曲当中提到的:马克·吐温在游历美国南方时,尤为反对当地人自诩的一种模仿沃尔特·司各特式的、对骑士年代的怀旧之情。——译者注

中的种族主义，斥责其自称"普世故事"而非只是"一个关于美国南方的故事"的明确意图。[2] 美国混血桂冠诗人娜塔莎·特雷伊休（Natasha Trethewey）于2006年出版的普利策奖获奖诗集《本土卫士》（*Native Guard*）中，收入了一首言辞激烈的诗——《南方历史》（*Southern History*），其内容是讲一位老师在高三历史课堂上放映了《乱世佳人》，并将其当作奴隶制和美国内战的"真实记述"。2015年，紧随一系列警察残杀美国非裔的社会事件以及9人遇害的查尔斯顿教堂屠杀案（Charleston church massacre，枪手的网站上有一幅他自己持枪和同盟军旗帜合影的照片）之后，《纽约邮报》（*New York Post*）的影评人卢·拉姆尼克（Lou Lumenick）呼吁禁映该片。[3]

《乱世佳人》将南方同盟抬上神坛的手法师从了 D. W. 格里菲斯（D. W. Griffith）大获成功的《一个国家的诞生》。这部影片被认为是第一部

2　托尔森的话出自两位特纳所著的《〈乱世佳人〉的当代后坐力》一书。
3　当本书出版之时，迫于政治压力，南卡罗来纳州的州议会大厦上悬挂的同盟军旗帜被迫撤下，这是对抗南方种族隔离的标志性胜利。

真正意义上的美国默片"杰作"。影片共有 12 卷胶片,分为两个部分,中间有中场休息,它为人所称赞的地方在于其技术上的革新、令人印象深刻的片长(三个小时多一点儿)以及约瑟夫·卡尔·布赖尔(Joseph Carl Breil)那激动人心的、融合了古典和南方主题元素的、在影院中配合放映演奏的配乐。虽然许多早期默片以及 20 世纪 20 年代和 30 年代的作品都与该主题有关 [其中包括彻底扑街的金·维多(King Vidor)的《艳红玫瑰》],但是观众们却从未对这个主题表示过兴趣。然而仅是美国南方观众们的支持就已经足以确保对南方示好的影片层出不穷,包括歌颂南方白人的视角以及种族上的刻板印象。支持南方的影片数量远远多于支持北方的影片,因此自 1911 年起,"关于美国内战的公众记忆"常被一种南方的偏见所主导,这种观点认为这场战争是州与州之间的主权争端,而非对奴隶制的讨伐;残忍而恶毒的北方摧毁了南方的优雅与成就,南方只是因寡不敌众而"败局命定"。《名利场》的记者提到

这类影片的其中一部——《小叛逆》——时,认为这部影片的对白能让南方人"发出自豪的呜咽"。[4]

对于如今好莱坞蓄意迎合的、日益增长的女性观众而言,情节剧和爱情片较之内战题材的影片更有吸引力;格里菲斯和赛尔兹尼克的史诗片是仅有的两部在商业上取得巨大成功的内战题材影片。并且《乱世佳人》中毫无战斗场面,让观众明白战争有多么血腥残暴的,是绝望的哭嚎、下拉的伤亡名单、亚特兰大临时医院外躺满伤亡士兵那简约有力的镜头语言,以及瑞特、阿希礼和其他归来士兵的讲述。《乱世佳人》开创了一种美国内战电影的模式,聚焦在战时的大后方(因而主要展现女性),忽略或者边缘化种族议题——从《血战山河》(*Tap Roots*,1948)和《烽火田园》(*Shenandoah*,1965)到《冷山》(*Cold Mountain*,2003)莫不是如此。仅有1989年的影片《光荣战役》(*Glory*)

[4] 梅尔文·斯托克斯(Melvyn Stokes):《从好莱坞电影看美国历史:从大革命到20世纪60年代》(*American History through Hollywood Film: From the Revolution to the 1960s*),伦敦:布鲁姆斯伯里出版社(Bloomsbury),2013年,第91、112页。

重点表现了反抗的非裔美国人支持联邦军的战斗。

《乱世佳人》甚至还没拍完就引来了大量的批评。赛尔兹尼克办公室收到过诸多抗议,声称影片"反美国、反犹太人、反黑人、保守、亲三K党、亲纳粹和法西斯"。[5] 剧组在咨询过海斯办公室之后统一向批评者们回复了信函,确保影片不会存在任何反美国的因素,也不会对任何种族或宗教信仰有所偏私。1909年成立的全国有色人种发展协会(The National Association for the Advancement of Colored People,简称NAACP,在伊利诺伊州的种族暴动之后成立)在反对《一个国家的诞生》中的种族内容之后,形成了强烈的身份认同。反对的声音增加了影片的热度,但是也帮助这个组织发展了坚实的国民基础(赛尔兹尼克曾经短暂考虑过启用该片导演D. W. 格里菲斯来执导《乱世佳人》)。NAACP的秘书长沃尔特·怀特(Walter White)在1938年6月28日写给赛尔兹

5 威廉·赖特(William Wright)向大卫·赛尔兹尼克讲述,引自威尔逊:《〈乱世佳人〉的台前幕后》,第18页。

尼克的信中，警示他影片中战后重建情节太偏向"同盟方"，无视了黑人在历史当中的角色和重要作用，并强烈建议他应当聘请一位美国非裔历史顾问。

尽管赛尔兹尼克在回信中表示了理解与同情，但是他并没有遵循上述建议，反倒是聘请了霍尔·约翰逊（Hall Johnson）担任音乐顾问。[6] 另外，他让自己的助手凯（瑟琳）·布朗于1939年1月9日给沃尔特·怀特回信，向他保证影片不可能支持奴隶制或者反对黑人，并解释了为什么不聘请"黑人顾问"。他的理由相当直白：黑妈妈和彼得大叔（Uncle Peter）都"十分惹人喜爱（原文如此）且人格高尚"，普莉西是个"逗人笑的喜剧角色"，波克（Pork）则"是个天使"。[7] 尽管赛尔兹尼克本是好意，但其居高临下的口吻已经充分说明了这部影片对待奴隶制、黑奴以及自由角色的方式。对于当代的观众而言，由所有这些角色的

[6] 约翰逊为美国非裔音乐家。——译者注
[7] 威尔逊：《〈乱世佳人〉的台前幕后》，第105页。

滑稽声音、口齿不清的咕哝和在紧急关头的可悲反应所带来的喜剧性调剂都是相当具有冒犯性的。

042 黑妈妈训斥斯佳丽，除了制造喜剧效果之外毫无用处

1939年2月，正值电影拍摄期间，《匹兹堡信使》(*Pittsburgh Courier*)发表了一篇文章，谴责这部即将问世的影片对待黑人的方式，并预言它将比《一个国家的诞生》还要不堪。这件事刺痛了赛尔兹尼克，也让他痛苦地想到像自己一般的自由派犹太人的名声可能会受损，米高梅的公关部门主管声援了他，说服该文作者厄尔·J.莫里

斯（Earl J. Morris），称影片中绝不会有"对黑人的蔑称"，也不会有"引起黑人反感的内容"。[8] 赛尔兹尼克曾公开表达过："我是如此强烈地感受到犹太人在这个世界上的遭遇，以至于我无法抑制自己对黑人的同情，我感受得到他们对侮辱性和诽谤性内容的恐惧。"[9] 赛尔兹尼克努力示好，还邀请人们到片场探班，终于稳定了局势并且确保在电影上映之前不会出现更多严肃的批评声音。尽管赛尔兹尼克希望保留"黑鬼"这个用法，作为别人对仆人的指称或者"家仆"之间的相互指称，然而考虑到这样做可能会让影片遭到美国非裔观众的抵制，他最终还是放弃了。影片转而使用"黑家伙"一词，平息了演员与评论者的不满。直到21世纪的今天，描述有色人种的措辞依然是具有敏感性的话题。在2015年的一次美国电视台采访中，英国电影演员本尼迪克特·康伯巴奇（Benedict Cumberbatch）因使用了"有色演

8 威尔逊：《〈乱世佳人〉的台前幕后》，第119页。
9 引自一部1988年的电视纪录片，出自伯恩：《纪念蝴蝶·麦奎因》，第22页。

员"(coloured actors)一词而在社交媒体上被群起而攻之。[10]

在与编剧西德尼·霍华德的初期通信中,赛尔兹尼克就强调他们必须"万分小心,黑人角色必须是正面的形象"。他建议删去影片对三K党的指涉,因而避免"不必要地为这些在法西斯盛行时代存在的狭隘团体做广告"。[11] 三K党加州领地的头目"巨龙"已经殷切地向《乱世佳人》的制片主任提供了有关三K党标志、符号和行动方面的技术建议。从影片中剔除所有有关三K党的直接指涉所带来的问题是——尽管那次突袭是相对平静的后半段影片中最令人激动的段落——模糊了白人角色如弗兰克·肯尼迪、阿希礼·韦尔克斯以及协助和支援他们的瑞特·巴特勒那暧昧的种族政治立场。这些男人似乎参与了一场秘密的复仇行动,所有的白人女性都对这一点心知肚明,只有

[10] 参见 http://www.theguardian.com/culture/2015/jan/26/benedict-cumberbatch-apologises-after-calling-black-actors-coloured。
[11] 大卫·赛尔兹尼克向西德尼·霍华德讲述,1937年1月6日,出自贝尔默:《大卫·O.赛尔兹尼克备忘录》,第162页。

斯佳丽除外（这样或许是为了强调她的天真与故意的视而不见）。在贫民区那场戏中，赛尔兹尼克将玛格丽特·米切尔笔下的美国非裔强奸犯替换成了一个白人，并且让获得解放的黑奴大个儿山姆（Big Sam）救了她，以此消解了这场突袭的种族主义本质。[12]

另外，正如米切尔的传记作者达登·阿斯伯里·派伦指出，影片着实美化且拔高了米切尔笔下的美国南方。本·赫克特那番关于"骑士之土"的序言字幕，营造了"纯粹的伤感主义，也纯粹地歪曲了玛格丽特·米切尔的本意"。在派伦的解读中，赛尔兹尼克简化了小说中种族和阶级问题的复杂性［抹去了普莉西的混血母亲迪尔西（Dilcey）这个角色，并且毫无理由地增加了一些农场帮佣的戏份，包括大个儿山姆逗趣地大喊"收工咯！"］，以此营造一种对"纯洁的、失落的南方种植园世

12　原著小说中，斯佳丽驾车驶过贫民区时，险些被一个黑人强奸，因大个儿山姆的搭救而逃走。而当晚，弗兰克·肯尼迪和阿希礼·韦尔克斯等人，以三K党徒的名义突袭贫民区，为斯佳丽复仇。这件事惊动了北方军，后者试图趁机逮捕弗兰克和阿希礼，而最终在瑞特·巴特勒的帮助下，瞒天过海，化险为夷。——译者注

043 在向贫民区发动致命突袭之后,瑞特将受伤(却假装醉酒)的阿希礼带回家

044 白人强奸犯(小说当中是黑人)在贫民区袭击了斯佳丽

045 自由黑人大个儿山姆救下了斯佳丽

界"的怀旧。这些扭曲了米切尔笔下更为现实主义版本的旧南方,它充满"矛盾和内在的失序……是一个等待着灾难降临的地方"。[13]

虽然自由派的赛尔兹尼克在整个拍摄过程中都对影片呈现黑奴和被解放的黑人的方式感到不适,但是更令他难受的是他们被排除在亚特兰大首映礼之外。他的顾问们警告他不这么做会有失去南方白人支持的风险,以及黑人演员们可能会在这座种族

13 派伦:《南方的女儿》,第389—391页。

隔离的城市里遭遇不利。尽管哈蒂·麦克丹尼尔的照片出现在纽约和洛杉矶的电影宣传册中，但是却在亚特兰大的宣传册中被删除了。

电影在问世之后便无可避免地遭到左派和美国非裔组织与作家们的围攻。左派媒体谴责片中支持资本家、反对黑人的宣传内容，并将其塑造黑人角色的方式与《一个国家的诞生》相提并论。杰出的特立尼达[14]评论家 C. L. R. 詹姆斯（C. L. R. James）称赛尔兹尼克的电影很"危险"，声称它扭曲了美国的历史，因而"必须被曝光和抵制"。他认为，所有革命者都应指出这部影片是在"令人作呕地歪曲历史"，并应致力于扭转民众的想法——他们将电影当作史实。[15] 在华盛顿首映礼以及许多电影院门口都发生了聚众抗议，黑人剧作家卡尔顿·莫斯（Carlton Moss）宣称这部影片全然按照令人反感的刻板印象来塑造每一个黑人角色。在哈蒂·麦克丹尼尔获得了奥斯卡最佳女

14 即特立尼达和多巴哥共和国，简称特多，是一个位于中美洲加勒比海南部、紧邻委内瑞拉外海的岛国。——译者注
15 引自克朗基：《流行种植园》。

配角奖之后，一些非裔美国媒体的评论员称赞了麦克丹尼尔、蝴蝶·麦奎因和奥斯卡·波尔克。评论家唐纳德·博格尔（Donald Bogle）单独称赞了哈蒂·麦克丹尼尔的力量感、有力的嗓音以及自信。[16] 尽管小伦纳德·皮茨认可了哈蒂的出色演技，但是他依然提议人们想象一下假如这是一个"设定在奥斯维辛集中营最后时日的爱情故事，不妨说，是一名纳粹士兵和他的秘书之间的爱情故事，却对集中营的恐怖置若罔闻"；同时，他又讽刺地问道："你不会感觉用大屠杀作为纯爱故事的背景有那么一点儿骇人听闻吗？"[17]

然而在当时，批评的声音是少数。大多数媒体都是一边倒的正面评价，称赞影片的方方面面，却对影片煽动性的政治立场闭口不谈。它是"电影史的最高礼赞"，[18] 只有几次偶尔出于尊重地提到蝴蝶·麦奎因——"那个黑人小女孩，用震耳

16 引自伯恩：《纪念蝴蝶·麦奎因》，第25页。
17 皮茨：《荣耀何在？》，第29页。
18 《好莱坞报道者》，1939年12月13日，收录在费雯·丽档案馆的剪报集当中。

欲聋的尖叫稍微缓和了战争和接生的紧张气氛",还有哈蒂·麦克丹尼尔——"忠实的奴仆""直言不讳的黑妈妈",与费雯·丽饰演的斯佳丽搭戏不错。赫达·霍普写道:"哈蒂让我心碎"。[19]白人评论家和观众们似乎没有意识到无条件忠诚的黑妈妈形象是毫无史实依据的,黑人角色们除了对身为白人的奥哈拉一家尽忠之外全无主体性(同时又一再随意地以"黑奴"指称他们,尽管在电影的第二部分中,根据史实,他们已经是拥有自由之身的男女了)。用塔拉·麦克弗森(Tara McPherson)的话说,赛尔兹尼克在试图缓和小说中的种族主义时,"没能理解他在银幕上塑造出的'南方'本蕴含着多么复杂的历史,而这段历史又有着多么巨大的力量",并且成功地营造了一幅"宏伟的旧时美国南方图景"。[20]或者,正如一家报纸在1939年首映礼之后的头条标题所示,"《乱世佳人》:北方的胜利

19 无名报纸,1940年4月12日,以及《今日电影》(*To-Day's Cinema*),1940年4月5日,费雯·丽档案馆的剪报集。
20 塔拉·麦克弗森:《重建南方:种族、性别和想象性的乡愁》(*Reconstructing Dixie: Race, Gender, and Nostalgia in the Imagined South*),达勒姆:杜克大学出版社(Duke University Press),2003年,第63页。

和南方的凯旋"。[21]

　　除去关于三K党的叙事决策以及关于黑人角色的称呼等问题之外,赛尔兹尼克面临的另一个挑战是选角。许多非裔美国人写信给赛尔兹尼克来毛遂自荐,就连埃莉诺·罗斯福(Eleanor Roosevelt)[22]都请求剧组考虑让她的女仆伊丽莎白·麦克达菲(Elizabeth McDuffie)出演黑妈妈。然而,这个角色最终落在了富有舞台和电影表演经验的女演员哈蒂·麦克丹尼尔头上。这个在1940年荣获奥斯卡最佳女配角奖的女演员早就通过在美国南方题材的影片中出演小角色而在好莱坞积累了一定的名气。哈蒂的父母曾经是黑奴。她在15岁时加入了父亲的巡回歌舞团,当他们被丹佛市的KOA电台邀请演出时,她便成了第一个在美国广播节目上表演的非裔美国女歌手。后来她搬到好莱坞,和其他两个兄弟姐妹一起打拼。她逐渐获得了一些出演小角色的机会,有时候需要唱歌,但通常

21　无名报纸,1940年4月12日,以及《今日电影》(*To-Day's Cinema*),1940年4月5日,费雯·丽档案馆的剪报集。
22　富兰克林·罗斯福总统的妻子,美国前第一夫人。——译者注

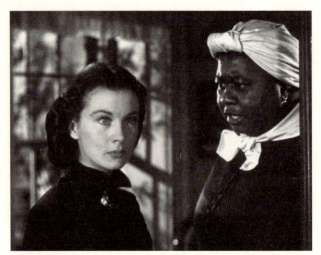

046 黑妈妈正在和斯佳丽争吵

是管家或者女仆的角色〔比如,和秀兰·邓波儿(Shirley Temple)一起出演的《小上校》(*The Little Colonel*, 1935)〕。她对非裔美国评论者的机智回应经常被人引述,后者指责她在不同电影里重复扮演黑妈妈类型的角色,她反击说:"我宁可扮演一个女仆,每周拿 700 美元工资,也好过当一个真女仆,每周拿 7 美元工资。"[23]

尽管如此,她的奥斯卡奖并没有为她带来更

[23] 伯恩:《纪念蝴蝶·麦奎因》,第 31 页。

重要或者更体面的角色。除了在一部1947年的广播剧中担任重要角色之外，她的电影事业发展一直十分受限，直到1952年因癌症去世。她在好莱坞的星光大道上被嘉奖了两颗星星，并且在去世后被追封，跻身黑人影人名人堂。2006年，她作为第一位获得奥斯卡奖的黑人被印刷在邮票上，以示纪念。然而，在接下来的50年之内，再无任何一位黑人女演员被授予奥斯卡奖，直到乌比·戈德堡凭《人鬼情未了》摘得了最佳女配角奖。当2009年莫妮克（Mo'Nique）凭《珍爱》（*Precious*，2009）追寻前辈足迹问鼎此奖时，她效仿了麦克丹尼尔在颁奖典礼上的穿着——一袭蓝裙，发间点缀着栀子花——向这位前辈致敬，将她视为自己的人生偶像。然而，到了2015年，好莱坞和英国的各大电影奖项都被评论界怒斥冷落了有色族裔的提名者们。虽然就在上一年，《为奴十二年》大放异彩，而格莱美奖、金球奖、英国学院奖和奥斯卡奖却依然缺乏种族多样性。备受推崇的、有关马丁·路德·金的影片《塞尔玛》

（*Selma*，2014）提名寥寥。这部由美国非裔导演艾娃·德约列（Ava DuVernay）执导、英国黑人演员大卫·奥伊罗（David Oyelowo）出演的影片，让愤世嫉俗的人们评价道：好莱坞又回到了老路上，偏向白人男性导演和影星。

麦克丹尼尔是影片中最重要的"家仆"角色，她在紧要关头出现，给予斯佳丽实际的支持，并且对她的行为提出道德评判——滑稽地重复着："不合适，不合适。"她的职责是把斯佳丽培养成南方的白人淑女以及日后的女家长——那是战后南方急需的女性角色。当斯佳丽在服丧期间试戴一顶花哨的帽子时，她表达了惊恐；她坚持陪斯佳丽一起去亚特兰大，后者正试图通过出卖自己的身体来勾引据说家财万贯的瑞特·巴特勒，从而支付塔拉庄园的税金；她因为斯佳丽设计抢走妹妹的未婚夫弗兰克·肯尼迪以解燃眉之急而生闷气；并且她在最开始坚决不同意斯佳丽和瑞特·巴特勒迈入第三段婚姻。作为一名黑奴以及后来的自由人，这位无名的黑妈妈所付出的劳动

在全片之中一直被看作理所当然。除了发火、责骂斯佳丽和其他角色之外,我们很少见到她在银幕上做其他事情,与此同时,准备三餐、协助穿戴和照料孩童、缝补绿丝绒窗帘裙、处理家中丧礼期间的诸多琐事等等都发生在银幕之外。她唯一表达反抗的方式是不断气喘吁吁地嘟嘟囔囔(为了制造喜剧效果),并且在瑞特和斯佳丽的激情一夜之后,她抱怨了自己的背痛。和所有黑人角色一样,她也几乎没有特写镜头。

影片中有两幕让麦克丹尼尔脱离了贯穿始终的唠唠叨叨的滑稽刻板形象。第一幕是在美蓝出生之后,她与瑞特一同庆祝此事。在这展现了真正平等的一幕中,白人雇主面对着黑妈妈,给她倒了一两杯白兰地并且与之共饮。瑞特注意到黑妈妈的衣裙窸窸窣窣,让她承认自己最终还是穿上了他从新奥尔良为她买回来的红色衬裙礼物。在这个大胆地跳出美国南方电影种族程式的片刻,瑞特调戏般地让她拉起裙摆,好让自己看到那条衬裙;黑妈妈羞怯地咯咯笑着照做了。由

于这场对手戏轻松自然的本质,麦克丹尼尔展现出一种幽默的戏剧感,而非滑稽逗乐;这种效果逗笑了观众,但脱离了黑人秀[24]的套路。第二场让麦克丹尼尔表现情感深度的戏份是在美蓝去世之后,她与玫兰妮·韦尔克斯慢慢踱上台阶的时候——着实,这是全片之中她拥有一段实质性独白的唯一一幕。这或许是第一段由美国非裔演员演绎的悲情电影独白,黑妈妈眼含泪水地描述着几近疯狂的瑞特,他枪毙了那匹把美蓝甩下来致死的小马驹,还威胁说要自杀,以及斯佳丽和瑞特之间可怕的互相指责。作为两人愤怒争吵的唯一目击者,她说:"他们说的那个话真叫我心寒呐。"在这般绝望的情况下,她为了顾全大局,请求玫兰妮"出山",劝说(将自己和孩子尸体锁在屋子里的)瑞特允许美蓝下葬。在这紧张的几分钟里,黑妈妈成为故事的情感中心和叙事推动者,虽然她的做法是借助一位她知道能够影响瑞

[24] "黑人秀"(minstrel)流行于美国19世纪和20世纪早期,通常由白人演员将脸涂黑,以刻板印象的表演方式逗乐。

047 在这幕展现种族平等的罕见戏份中,瑞特和黑妈妈一同饮酒

048 049 黑妈妈领着玫兰妮上楼,描述着美蓝死后,斯佳丽夫妻两人之间可怕的互相指责

特的白人女性。在20世纪30年代的美国南方电影中着实罕见的这样一幕——她眼含热泪、支支吾吾但清晰连贯地陈情——无疑也打动了学院奖投票者们,并将最佳女配角奖颁给了她。哈蒂·麦克丹尼尔本人从未公开批评过《乱世佳人》,也一直拒绝参与民权活动。在她的奥斯卡获奖感言中,她声称这是她人生中最幸福的时刻之一,她说她希望"为我的种族做出贡献,为电影行业做出贡献"。

与之相反,黑妈妈的同行"家仆"普莉西走上了一条更为争强好胜的路。蝴蝶·麦奎因是对影片处理黑奴和奴隶制母题的方式持激烈批评意见的人之一,她本人却在后来的生涯中被一些非裔评论者指责为"讨好白人"。在被大卫·赛尔兹尼克发掘之前,原名塞尔玛·麦奎因(Thelma MacQueen)的她曾是纽约戏剧界小有名气的女演员,在短剧《索夫罗尼娅阿姨上大学》(*Aunt Sophronia at College*)中表演了一段"蝴蝶芭蕾"之后,她把自己的名字改成蝴蝶·麦奎因。这位当时28岁(并且因为滑稽高亢的尖声嗓音为人所

知）的女演员最初曾被赛尔兹尼克的一位代理人认为"太老、太胖，对于角色来说太正经"。[25] 赛尔兹尼克本人却不同意，他从未考虑过让其他人来出演这个角色。影片的第一

050　蝴蝶·麦奎因饰演黑奴普莉西

位导演乔治·库克对麦奎因很差劲，强制要求她接受斯佳丽·奥哈拉的掌掴，并且勒令她狼吞虎咽地吃西瓜。她反抗，拒绝佩戴"小孩子式"的头巾，而是坚持佩戴自己那色彩鲜艳的蝴蝶结发饰；抗议白人演员有豪华轿车可坐，而所有黑人演员却只能勉强挤在一辆车里；并且她还反对电影片场厕所的种族隔离制度。

25　布达门先生（Mr. Bundamann），出自伯恩：《纪念蝴蝶·麦奎因》，第7页。

尽管麦奎因表示大卫·赛尔兹尼克体恤她的感受，克拉克·盖博支持她（然而费雯·丽却不是什么"好姐妹"，哈蒂·麦克丹尼尔则说她抱怨太多），但是她痛恨整个拍摄经历。她告诉《安迪·沃霍访谈录》(Andy Warhol's Interview)杂志："我并不想饰演那个小奴隶。我不想出演那个愚蠢的角色。我一直牢骚不断，哭哭啼啼。我是一个蠢丫头。普莉西就是这么个角色。哈哈哈哈哈哈。"[26]诚然，玛格丽特·米切尔也不喜欢她的表演，调侃说这是一个她本人都想去演的角色，声称书中的普莉西是"无能的"，而不是"愚蠢的"。[27]唐纳德·博格尔则勇敢地为这个角色辩护，认为她的表演"让观众被压抑的恐惧有了一个宣泄的出口"，并且"独一无二地集滑稽和可悲于一身"。[28]许多观众认为看到一个28岁的戏剧演员自降身价去饰演一个愚蠢又没有责任心的黑人

26 伯恩：《纪念蝴蝶·麦奎因》，第16页。
27 同上，第18页。
28 唐纳德·博格尔：《逆来顺受者、黑人、黑白混血儿、黑妈妈和后世黑人：阐释美国电影中的黑人历史》(*Toms, Coons, Mulattoes, Mammies and Bucks: An Interpretive History of Blacks in American Films*)，纽约：斑塔姆出版社（Bantam Books），1974年，第126—127页。

小孩是折磨人的，况且只是为了给影片提供主要的笑料调剂。她被斯佳丽·奥哈拉欺负和掌掴，被贝尔·沃特林家的人（包括瑞特·巴特勒）嘲笑，还有她在回到塔拉庄园的漫漫长路上也表现出招人厌烦的软弱，这一切都让现代观众如鲠在喉，就像他们让她难受那样。她又在其他几部作品中重复了这个"手绢包头巾"的女仆角色，诸如《欲海情魔》(*Mildred Pierce*，1945)和《阳光下的决斗》(*Duel in the Sun*，1946)等，但是她在后者中出演了瓦实提（Vashti）一角之后，决定不再饰演蠢女仆的角色，离开了好莱坞，同时也放弃了这条或许有利可图的事业之路。

在马尔科姆·X（Malcolm X）1965年的自传中，他描写到自己在家乡密歇根州梅森市观看这部电影的经历："我是电影院中唯一的黑人，当蝴蝶·麦奎因开始表演时，我恨不得钻到地毯下面去。"20年后，爱丽斯·沃克（Alice Walker）也附议了这个观点。当她斥责一位女性主义友人装扮成斯佳丽·奥哈拉出席一场女性舞会时，她说："我

看不惯斯佳丽正是因为她捉弄普莉西,当斯佳丽小姐推推搡搡地把普莉西弄上楼梯时,她发出奴隶般的紧张叫喊,那叫声永远无法从我脑海中抹去。"[29]

051　由于普莉西撒谎说自己具备助产能力,斯佳丽打了她(在蝴蝶·麦奎因反抗之后,只用了假动作)

在《乱世佳人》重新发行的不同时期,蝴蝶·麦奎因一直很受欢迎。在民权运动高涨的20

[29] 马尔科姆·X:《马尔科姆·X自传》(*The Autobiography of Malcolm X*),伦敦:企鹅出版社(Penguin),1965年,第113页;爱丽斯·沃克:《一封跨越时代的信,或者这种施受虐狂应该被拯救吗》('A Letter of the Times, or Should This Sado-Masochism Be Saved'),收录于《你无法压抑一个好女人》(*You Can't Keep a Good Woman Down*),伦敦:妇女出版社(Women's Press),1982年,第118页。

世纪60年代,她拒绝参与与本片相关的活动,而在70年代的一场美国座谈会节目上,她做好准备并背诵了"接生婴儿"的那段台词,并且在1989年出席了该片上映50周年的庆典活动。彼时,她已经获得了政治学的学士学位,在哈莱姆区做过社工,巡演过一出女性独角戏,并且在一版巡演的《画舫璇宫》(*Show Boat*)中出演了奎尼(Queenie)一角(讽刺的是,这一角色在1936年的好莱坞电影版中正是由哈蒂·麦克丹尼尔演火的)。我记得我本人在1989年BBC电视台上看到蝴蝶·麦奎因时的不安,主持人特里·沃根(Terry Wogan)在《乱世佳人》进行50周年巡演之际对她进行了访谈。她犀利地回答了主持人居高临下的问题,发表了一些关于奴隶制的有力政治观点,唱了一小段马克思·斯坦纳创作的塔拉庄园主题小调,在这次访谈中,她仿佛被设计成了供英国白人观众取乐的黑人跳梁小丑。

《为奴十二年》,包括最佳影片奖在内的3项奥斯卡奖得主,被誉为黑人艺术成就的里程碑,

同时也讲述了奴隶制度的真相。尽管其他许多人也曾试图讨论这个话题,但似乎没有一个人能像麦奎因那样激发出国际观众的共鸣。伴随着一位非裔美国总统进入第二个任期、诸多国家试图对黑奴贸易和奴隶制做出补偿、种族分裂的悲剧后果在全球范围内引起关注,人们似乎以为《乱世佳人》要销声匿迹了。2014年,剑桥大学的圣埃德蒙学院(St Edmund's College, Cambridge)被迫撤换了夏日舞会原定的"乱世佳人"主题,因为学生们抱怨这部影片是种族主义的。来自塞拉利昂的圣埃德蒙学院学生马木苏·卡隆(Mamusu Kallon)将《乱世佳人》描述为"一部标榜奴隶主和三K党成员的浪漫迷梦的电影,同时对奴隶制的恐怖视而不见"。学院最终更换了舞会主题。

在丽贝卡·韦尔斯(Rebecca Wells)的畅销书《丫丫姐妹会的神圣秘密》(*Divine Secrets of the Ya-Ya Sisterhood*, 1996)中,年轻的维维(Vivi)前往亚特兰大参加1939年的电影首映礼,而她的

黑人女仆却被典礼拒之门外,趾高气扬的白人女人们也对她恶语相向,这一切都令她十分惊恐。这呼应了黑人演员们被辉煌的首映礼排除在外的震惊一幕,以及在1940年奥斯卡颁奖典礼上黑人与白人分桌而坐的情景,而正是在这届颁奖礼上,哈蒂·麦克丹尼尔获得了奥斯卡奖。好莱坞这些年来着实取得了一些微小的进步,2014年,当露皮塔·尼永奥(Lupita Nyong'o)凭《为奴十二年》获奖时,她坐在头排位置,毫无争议地成为全场的明星。

我已经在前文中提到了玛格丽特·米切尔基金会对待美国非裔小说家爱丽斯·兰德尔对《飘》的戏仿之作《飘然已逝》的糟糕态度。在这个明显与浪漫无关的故事当中,所有的黑人和白人角色都有亲戚关系并且最终葬身一处。获得现象级成功的电视剧《根》(该剧在20世纪70年代打破了所有收视纪录)被广泛地认为是从原作中的黑妈妈们、普莉西们以及其他无名黑奴们的视

角,对《乱世佳人》所作出的还击。[30] 2014 年,由奇玛曼达·恩戈济·阿迪奇(Chimamanda Ngozi Adichie)所著、讲述 20 世纪 60 年代长达 8 年的比拉夫战争的小说《半轮黄日》(*Half of a Yellow Sun*)被改编为电影,其主演坦迪·牛顿(Thandie Newton)将这部电影比作"尼日利亚版的《乱世佳人》"。所有这些与奴隶制有关的自由主义进步小说和电影都在《乱世佳人》的基础上对它加以回应、发起挑战,常常采用原著最成功的元素(关注家庭、土地、权力关系和主仆/主奴之间的生理与情感亲密关系)。如斯皮尔伯格执导的影片《紫色》更是效仿了原版电影的制片价值——悠扬的配乐、色彩缤纷的绚丽设计和广袤的自然景观。然而,《紫色》这部电影却带给其原著作者极大的不适。当其小说作者爱丽斯·沃克听闻斯皮尔伯格称赞《乱世佳人》是"史上最伟大的电影"时,她便提到了自己在种族隔离的电影院第一次观看

[30] 关于《根》的现象与其引发的讨论,详见本书作者的另一本著作《绕行南方邦联》中的章节《人人都在寻根》('Everybody' Search for Roots')。

该片时的经历,她感到这部影片"把被宠坏的白人女孩采摘棉花的夏天看得比我的祖祖辈辈在皮鞭下的劳作更重要"。[31]

近年来,电影和文学领域的学者们提出一个观点:白人角色经常被黑人角色的某些特质所吸引,对后者产生身份认同并希望他们自身也具备或者效仿这些特质。托妮·莫里森(Toni Morrison)、理查德·戴尔、塔拉·麦克弗森和其他人都讨论过白人在文学和电影文本中表演、乔装和模仿黑人性(blackness)的方式。《红衫泪痕》和《乱世佳人》中都有类似的桥段,被性感化的强壮女性如贝蒂·戴维斯和费雯·丽都有身体上的"劳作"。近来的评论者注意到了两位"外来的"南方人其自身的白人属性(whiteness)值得被质疑:爱尔兰移民、后成为庄园主的杰拉尔德·奥哈拉和叛徒瑞特·巴特勒都有黝黑的肤色,他们"傲慢粗野""放肆无礼",其地位不被社会所接受;甚至

[31] 爱丽斯·沃克:《两次跨入同一条河流:以困难为荣》(*The Same River Twice: Honoring the Difficult*),纽约:斯克里布纳出版社(Scribner),1996年,第282页。

还隐约被赋予了"强奸犯"的身份,而这也是黑人的刻板印象之一(小说中描写"强奸"一场戏时写道:"一道可怖的、看不见脸的黑影",在电影这一幕中,瑞特一直处于阴影之中)。[32] 许多"冒充(passing)"(白人)的叙事都阐释过白人无法摆脱黑人性这种情况。在诸多种族"冒充"(白人)的叙事中都被阐释过。托妮·莫里森在美国白人作家吐温和海明威身上看到:他们具有"一种真实或仿造的泛非洲主义倾向……这对于他们理解自身的美国性具有重要意义"。[33] 尽管小说和电影中都没有

[32] 参见乔尔·威廉森(Joel Williamson):《瑞特·巴特勒有多黑?》('How Black Was Rhett Butler?'),收录于努曼·V.巴特利(Numan V. Bartley):《南方文化的进化》(*The Evolution of Southern Culture*),雅典—克拉克:佐治亚州立大学出版社(University of Georgia Press),1988年,第87—107页;辛妮·莫伊尼汉(Sinéad Moynihan):《"亲吻曾经惩罚过我的路":玛格丽特·米切尔〈乱世佳人〉中的斯佳丽、瑞特和种族融合》('"Kissing the Road That Chastised Me": Scarlett, Rhett and Miscengenation in Margaret Mitchell's *Gone With the Wind* (1936)'),《爱尔兰的美国研究杂志》(*Irish Journal of American Studies*),2004—2005年13—14期,第123—137页(莫伊尼汉提到爱尔兰移民曾被称为"白皮的黑人[niggers turned inside out]",第125页);玛格丽特·米切尔:《飘》,纽约,伦敦:麦克米伦出版社,1936年,第911页。

[33] 托妮·莫里森:《在黑暗中玩耍:白人性与文学想象》(*Playing in the Dark: Whiteness and the Literary Imagination*),伦敦:皮卡多出版社(Picador),1993年,第6页。对于最近关于"冒充性"叙事的论述,详见朱莉·内拉德(Julie Nerad)编著:《冒充趣味:1990—2010年美国小说、记忆、电视和电影中的种族冒充》(*Passing Interest: Racial Passing in US Novels, Memories, Television, and Film, 1990-2010*),奥尔巴尼:纽约州立大学出版社(SUNY Press),2014年。其中一章专门研究兰德尔的《飘然已逝》。

对种族通婚的明确指涉(种族之间发生性关系的行为在战后南方广泛存在),但却以潜台词的形式存在于《乱世佳人》的小说和电影之中。

斯佳丽与黑妈妈之间的亲近关系(被保守的评论家们赞许,却被其他人谴责为高人一等的种族主义)暗示着黑妈妈——被视为管束斯佳丽,使她遵守南方行为规范和礼节的强制力量——必须将斯佳丽塑造成种植园主阶级的白人淑女,才能"(维系)塔拉庄园这个白人统治的家族空间"。[34] 书中的最后一幕是斯佳丽叫喊着想要回家、回到黑妈妈(这个实际哺育她的母亲形象)那里。谈及这一幕,塔拉·麦克弗森认为,对于白人女性(作者本人与角色)而言,"黑人性成了舒适与安全的幽暗源头,是她们想要获得的安全空间"。[35] 而影片竟将这段强烈又深沉的情感从结尾处故意略去,这令人无比震惊。在斯佳丽的最后危急时刻,瑞特弃她而去,她听到了自己生命中三个

34 麦克弗森:《南方重建》,第58、55页。
35 同上书,第58页。

（白人）男性的声音——她的父亲杰拉尔德，阿希礼·韦尔克斯和瑞特·巴特勒，三个声音都在提醒她回想起挚爱红土地上完好如初的种植园之家——塔拉庄园，她能够在那里重振旗鼓。此处却没有提到黑妈妈。不论赛尔兹尼克本人是否意识到，他或许认为，在种族隔离制度下、民权运动之前的美国社会中，让白人和黑人和谐统一一家亲的结局对于当时的观众而言实在是过于政治激进且难以接受的。

斯佳丽和瑞特

——天赐姻缘还是命定孽缘?

004

对于一个伟大的爱情故事，我们在期待什么？首先要有一对势均力敌的迷人情侣。他们之间必须有强烈的银幕化学反应，使得观众渴望二人能终成眷属。自然，真爱之旅必然不会一帆风顺，悬疑、性激情和情感张力都需要靠波折的情节维持，撑够整部电影的时长。在多数伟大的浪漫爱情故事中，最初即有火花和冲突，之后紧随分离、误会、拒绝和沮丧的漫长过程，达到高潮时，我们会希望这份伟大的爱情能够天长地久。通常，还存在一个巨大的、有时甚至是不可逾越的困难［想想简·爱（Jane Eyre）在俘获罗切斯特（Rochester）之前的激烈挣扎，《卡萨布兰卡》（*Casablanca*，1942）和《相见恨晚》（*Brief Encounter*，1945）中令人心碎的别离，或者《五十度灰》（*Fifty Shades of Grey*）中安娜·斯蒂尔（Ana Steele）必须历经性虐的试探才最终赢得了克里斯蒂安·格雷（Christian Grey）的心］。

《乱世佳人》通常被称为"史上最伟大的爱情故事"，这是一个具有原创性反转的爱情故事。

小约翰·威利（John Wiley, Jr）在75周年纪念小册中的一篇关于这个爱情故事的文章中问道："这是天赐姻缘还是命定孽缘？"[1]斯佳丽与瑞特这对恋人，相逢于斯佳丽向另一个男人阿希礼·韦尔克斯投怀送抱之时，直到悲伤与苦涩的最后几幕前，斯佳丽都声称自己爱的是阿希礼。瑞特是散漫随性又冷嘲热讽的，但明显被迷得神魂颠倒；斯佳丽被吸引、被诱惑，但是并不在意别人的感受，不愿意放下那段不贞的单恋，也不愿承认自己臣服于瑞特那极度性感的男性气概。他们所面临的考验、意志的搏斗、两性的博弈，都可以与诸多好莱坞浪漫情侣齐名——从亨弗莱·鲍嘉（Humphrey Bogart）和凯瑟琳·赫本到莱昂纳多·迪卡普里奥（Leonardo DiCaprio）和凯特·温斯莱特（Kate Winslet）。[2]在他们第一次相遇之时，

[1] 小约翰·威利：《爱的徒劳》（'Love's Labour's Lost'），收录于本·努斯鲍姆（Ben Nussbaum）编著：《〈乱世佳人〉：第一部票房大片诞生的75周年》（*Gone With the Wind: 75th Anniversary of the First Blockbuster Movie*），尔湾：1-5出版，2014，第55页。
[2] 鲍嘉和赫本在《非洲女王号》（*The African Queen*，1951）中饰演好莱坞黄金时代的经典银幕情侣，迪卡普里奥和温斯莱特则是20世纪90年代好莱坞巨制《泰坦尼克号》中的金童玉女。——译者注

斯佳丽就宣称:"先生,你不是绅士!"而瑞特则回嘴道:"你呢,小姐,也不是淑女。"当斯佳丽来到亚特兰大监狱劝说瑞特给她钱时,瑞特将信将疑地问(他知道她只是在逢场作戏):"斯佳丽,这可能吗……你变得这么大慈大悲了?"电影并非(像传统爱情故事那般地)以他们的婚姻收尾,而是以婚后的别离告终。他们有过短暂又激烈的结合,但是一再误会对方的欲求,最终的高潮是瑞特说出那句经典台词,转身离去。

当我询问其他女性关于斯佳丽是否能挽回瑞特时,年轻一些的女性保持乐观("她当然会想出法子的"),但是上年纪的女性就会说她们知道当一个男人受够了的时候是什么样子,斯佳丽诚然已经触碰了他的底线。玛格丽特·米切尔被反复询问两人是否会破镜重圆。她先写的最后一章,并在与读者的多次通信中总是表示他们的猜测和自己想的差不多(尽管她曾明确地向自己的编辑哈罗德·莱瑟姆表示,她可以接受对方任何的修

改意见,"除了改成大团圆结局")。³自此之后,她再未写过任何小说,也决意反对任何续集作品。正如我前面讨论过的,近年来米切尔基金会出于对巨大商业利益的追求而忽视了她的意愿。

052 瑞特·巴特勒站在十二橡树庄园楼梯下方的首次亮相

克拉克·盖博的表演充满魅力、性吸引力又让人心驰神往,而费雯·丽也旗鼓相当。盖博是这部伟大爱情故事的男主角热门人选,并且也不

3 玛格丽特·米切尔向哈罗德·莱瑟姆讲述,1935年7月27日,收录于派伦:《南方的女儿》,第312页。

负众望，将瑞特·巴特勒演绎得完美无瑕（除了没有尽力让自己的口音听起来像个南方人）。每次我在电影院里观看这部作品时，盖博眼神中闪烁着戏谑的欲望、站在楼梯下方首次亮相这一幕，总能让女性观众们发出心醉神迷的叹息。当斯佳丽悄声说他盯着自己看的眼神，就像他知道自己一丝不挂的样子那般时，我们也快乐地战栗。两人之间反复无常的生理与情感上的火花——常见于大多数爱情故事——赋予了影片被拒绝、被压抑的激情和后来完全释放的一夜激情。

那些写信给我的女性们在讲述她们对《乱世佳人》的回忆时总是对这个伟大爱情故事中的矛盾和悲剧充满心痛，尤其是那场醉酒的性体验以及斯佳丽由于摔下楼梯而导致的流产，然后是他们珍爱的女儿美蓝的死亡以及瑞特的最终出走。她们在对充满口角但格外热烈的般配情侣中看到了意志的抗衡，并且为他们的分道扬镳而哀悼。

文学和电影评论者们已经在诸多理论和历史的角度下检视过这段三角恋，他们和米切尔的传

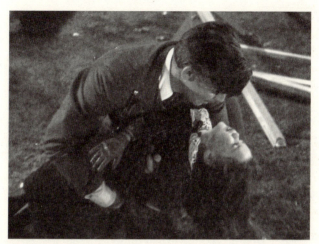

053 美蓝悲剧性地从小马上跌落,瑞特将她毫无生命气息的身体抱在怀中

记作者们共同坚信:这部作品质询并推翻了正统的性别角色及人们的预设。女性主义评论者们注意到斯佳丽身上的大男子主义特征以及她对传统女性行为和情感体验的逐步拒斥。比如科拉·卡普兰(Cora Kaplan)写道:

> 她的女性气质是乔装出来的,其背后隐藏着腹黑又活跃的雄性野心,为了活下去并获得成功……她在处理与男性的关系上多是不动感情且与性无关的,她也不愿扮演母亲这个角色。而瑞特就负责让她感受到性的愉

悦,并且通过将孩子从她身边带走,唤起她的母性。[4]

近来,评论者詹姆斯·A.克兰克将酷儿理论应用在原著小说上,认为这是"一个对爱情的憧憬感到不安的爱情故事",斯佳丽和瑞特皆抵触他们天生的美国南方女性/男性的身份,因此,他们乐于"违背性别、阶级、种族和性取向方面的行为规范"。他认为两人之间的吸引力并非基于欲望,而是一种"共享的观念、残忍无情的性格还有与'旧南方'社会秩序愤世嫉俗的决裂"。[5]他引用酷儿理论家们的观点,认为如果说斯佳丽·奥哈拉是被男性化的,那么她的爱情对象阿希礼·韦尔克斯则是被女性化的。他对诗歌和哲学的爱与斯佳丽废话少说式的实用主义形成鲜明对比,最终这个人物也被证明是一个懦夫和可怜的失败者。

[4] 科拉·卡普兰:《荆棘鸟:虚构、幻想和女性气质》('The Thorn Birds: Fiction, Fantasy, Femininity'),收录于《突变、文化和女性主义》(*Sea Changes, Culture and Feminism*),伦敦:沃索(Verso),1986,第119页。
[5] 詹姆斯·A.克兰克:《酷儿之风》('Queer Winds'),收录于克兰克:《〈乱世佳人〉的新研究视角》。

《乱世佳人》的狂热粉丝们在向我描述阿希礼时，用上了诅咒一个"真男人"时最不中听的话：爱哭、优柔寡断、懦弱、性格软弱、装腔作势、毫无骨气。[6] 更吸引人的是瑞特，无人质疑他强硬的男性气概和性能力方面的威武，并且他在两性世界之间泰然自若地游走。他并没有将自己限定在单一性别角色内，他知道怎样选择一顶女式软帽，怎样当一个富有同理心且以身作则的家长，同时也展现了他在赌博、走私和结交妓女方面的歪门邪道。正如詹姆斯·克兰克指出，在共同为其地区性身份认同而斗争的具有男性气概的美国南方男性之间拥有一种强烈的"兄弟情谊"（bromance），但是瑞特却拒绝了这种兄弟情谊（直到小说后面才改变），如同斯佳丽拒绝了姐妹情谊和女性共同体一样。

作为一个非正统的爱情故事，《乱世佳人》打破了许多角色与叙事上的传统。首先，这个故事有关许多种类的爱——父母与孩子之间、爱人

6　参见泰勒：《斯佳丽的女人》，第110页。

之间、朋友之间与战友之间的爱。斯佳丽对母亲（一位充满自我牺牲精神、因为照顾别人而死的种植园女主人）的爱以及讨好母亲的渴望，通过矛盾和不安的姐妹之情在玫兰妮身上得到了补偿，而后者始终是斯佳丽最不加批判和充满宽容的支持者。对土地、泥土和家园的爱才是最持久的。从第一幕中杰拉尔德·奥哈拉和他的女儿斯佳丽映在火红色天幕和佐治亚土地上的剪影起，影片就暗示着对故土矢志不渝的爱才是使人安定也把人圈禁的东西。矛盾的是，影片的大多数事件都发生在距离塔拉庄园数英里之外的亚特兰大市及其周边。除了努力喂饱饥荒中的一大家人之外，斯佳丽从未对土地的草皮表明过任何兴趣，她似乎把更多的重心放在她利润丰厚的生意上，也更乐意享受舒适的家居生活。只有到了影片的结尾，当她已经痛失至亲之后，她才最终明白了作为家的那块土地能给予她的支持。尽管如此，贯穿小说和电影始终的，是这个由爱尔兰人在美国土壤上建造起来的塔拉庄园所带来的神话色彩，

它为家族故事增添了冒险传奇的力量，也为爱情故事增添了超越个体的共鸣。

　　爱情故事的套路通常需要女主角坚定、忠诚并且忠于自己的内心，而男主角则看似摇摆不定且难以驯服（并且通常是不可预测的）。瑞特·巴特勒成功跻身于高深莫测的男主角英名殿，位列于此的包括《傲慢与偏见》(*Pride and Prejudice*)中的达西先生（Mr Darcy），《呼啸山庄》(*Wuthering Heights*)中的希斯克里夫（Heathcliff），《BJ单身日记》(*Bridget Jones's Diary*)中的马克·达西（Mark Darcy）和《欲望都市》(*Sex and the City*)中的"大先生"（Mr Big）。玛格丽特·米切尔的三角恋贯穿了小说和电影始终，并且只是在喜忧参半中收场。斯佳丽的感情飘忽不定、缺乏真心，总是毫无规律可言地在两个男人之间游走。瑞特和阿希礼二人代表了斯佳丽在面对重大历史危机时，在理念和实践上迥然不同的反应，在斯佳丽自身故事线的发展进程中，她以不同的方式需要着他们。她对青

梅竹马的阿希礼·韦尔克斯穷追不舍的原因在于他珍视塔拉庄园、坚守旧时美国南方的白人价值观，并且与她分享对黄金时代的白人特权与无忧无虑的青春岁月的乡愁之情，尽管阿希礼经常踌躇不决。他着实缺乏幽默感，并且对激动人心的事情和挑战毫无兴趣。他寄情于诗歌，渴望与玫兰妮在十二橡树庄园里共度平静而优越的生活。

在斯佳丽被迫适应的战后新世界里，瑞特·巴特勒代表了一种冷酷的现实主义，她认同了这种理念，并将这作为唯一的生存之道。他是一个实干家、赌徒以及暴发户，斯佳丽被他的低贱出身、无礼行为和不义之财所吸引。就像每个女人都会告诉你的那样：他拥有一种富有感染力的幽默，这使他成为一个魅力非凡的情人和相处自如的伴侣（他是唯一一个能让斯佳丽微笑、开怀大笑并且主动进食的人）。他们之间充满着活跃的逗趣，瑞特擅长讽刺，经常拿斯佳丽开玩笑。尽管玫兰妮和阿希礼不断美化并体谅斯佳丽的举止；黑妈妈理解她的所作所为却仍然严厉地评判

她;瑞特却是那个愉快地戳穿斯佳丽的南方淑女伪装、拒绝被欺骗的角色。但是,斯佳丽也无法指望瑞特一直这样陪伴在她身边,因为他也在关键时刻抛弃了她,加入南方同盟军,去打一场"败局已定"的战争。

斯佳丽对瑞特一语成谶的评价——他仿佛知道自己一丝不挂的样子——在整个故事中有着超越字面含义的真实意味,并且是许多笑点和泪点的来源。小说中写道:"他彻底了解她,对她的心思了如指掌。"[7]在亚特兰大义卖舞会上,瑞特深知斯佳丽和查尔斯·汉密尔顿结婚只是为了勾起阿希礼的嫉妒心,他便阴阳怪气地评论,汉密尔顿对于这位新寡妇而言是"何等"重要啊。当斯佳丽去狱中探访瑞特、声称自己过得很好之时,他观察着她为劳作所摧残的双手,对她说:"收起你的浓情蜜意吧,斯佳丽。"他的求婚之举——戏剧性地单膝跪地,满口陈词滥调的柔情,只为说服她嫁给自己——是他精心设计的,用来吸引斯佳丽非理

[7] 米切尔:《飘》,第912页。

054 瑞特模仿骑士的姿态向斯佳丽求婚

性的直觉和她自私的理性主义。斯佳丽表明自己厌恶婚姻,而他提出嫁给他是为了"好玩"的建议则颠覆了所有南方的求爱行为准则。她承认她同意结婚的部分原因在于钱,为这段关系赋予了一种古怪的诚实,这种诚实幽默颠覆了同代人身上虚伪的骑士精神传统。

但这也是一个设定在动荡年代的爱情故事。这个家庭故事发生的背景充满战争、土地和财产的损毁以及重建时期的动荡无序。赛尔兹尼克的故事

讲述了一个女人怎样努力适应新的社会秩序并应对战争带来的创伤。在最近的一次观影中，我发现除了诸多口头斥骂外，斯佳丽还在不下十场戏中有肢体暴力行为。她在图书室里掌掴了阿希礼·韦尔克斯，因为后者拒绝了她的追求；她也在亚特兰大的房子里掌掴了普莉西，因为后者承认自己不会接生；在去往塔拉庄园的路上，她因为瑞特要弃她去从军而打了他；为了回到塔拉庄园，她把蹒跚的马儿抽打致死；苏埃伦说自己恨塔拉庄园，她便给了

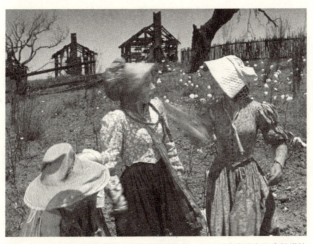

055 斯佳丽在棉花地里掌掴了她的妹妹苏埃伦，因为后者声称自己痛恨塔拉庄园

妹妹一巴掌；联邦士兵威胁说要袭击并抢劫她，她便杀了他；前任监工乔纳斯·威尔克森提议要买下塔拉庄园时，她捡起庄园地上的土块砸他；当狱中的瑞特告诉她自己没钱给她时，她对他又打又咬；她在贫民区反抗并试图开枪射击那个意图强奸她的人；最终，当瑞特带着美蓝从欧洲回来时，面对他对自己怀孕一事的嘲讽态度，斯佳丽对他拳脚相加。

我们如何理解这种暴力呢，费雯·丽又是怎样表达每个举动背后的情感驱动力的呢？正如小说中所写，鉴于斯佳丽因从小被当作南方淑女培养而被迫扮演女性角色，她的迷茫和叛逆是情理之中的。她多次向一个有妇之夫示爱的举动就已打破了她所属阶级的规则，而她还迫使自己在面对家庭内外的挑战时主动出击——她给玫兰妮接生，努力负担起塔拉庄园上上下下的温饱，与威胁自己的联邦士兵正面较量，还要在怀孕之际面对轻蔑自己的丈夫。在阿希礼断然拒绝她的示爱之后，她愤怒地摔碎了一个瓷钵；为玫兰妮接生之后，她在瑞特的怀中抽泣；当她将士兵的尸体

拖出门时，她震惊地意识到"我想我杀人了"；她疲惫地向弗兰克·肯尼迪声明："我现在是一家之主了"——这一切都证明了：在旧时的确定性不复存续的世界里，这个人物正在重塑自我并且被重新定义。瑞特·巴特勒为她指出了这种性别转换，告诉她他们两个"都不是正人君子，也毫无荣誉感"。除了在暴力场景中对男子气概的荒唐戏仿之外，费雯·丽还传达出了斯佳丽的沮丧与艰辛——被当作南方淑女养大的她在接踵而至的巨大挑战面前，全然无计可施，只能苦苦挣扎，而费雯·丽本人也在这备受折磨的拍摄过程中感到身心俱疲。这种演绎或许也可以被理解成斯佳丽向那些一直称赞她多么强大和坚韧的人发出的哭喊求助。

在那场被俗称为"霸王硬上弓"的重头戏中，斯佳丽与瑞特正是欢喜冤家、棋逢对手。这一幕发生之前，刚有人撞见斯佳丽（只有这一次是无辜地）被阿希礼搂在怀中，之后她丢脸地出席了他的生日派对。她和瑞特一起借白兰地浇

愁。有些愧疚的斯佳丽和醉酒的瑞特激烈地争吵，后者恶毒地奚落她并威胁说要杀了她。斯佳丽尽其所能地保持冷静，但是经过一番为自己与阿希礼的痛苦辩驳之后，她那傲慢轻蔑的挑衅激起了瑞特的妒火。他告诉她自从她因为追求阿希礼而将自己甩在一边之后，"这一次你无法把我拒之门外了"！然后，就是那场著名的上楼梯戏，不断反抗的斯佳丽被打横抱着步入了黑暗之中。下一场戏发生在第二天早上，斯佳丽独自坐在床

056 瑞特抱着斯佳丽走上台阶，之后便是一夜激情（这场戏被俗称为"霸王硬上弓"）

上，微笑着，哼唱着小曲《本·博尔特（哦你可别忘了）》，显而易见地心满意足，当她回想起头天夜里发生的事情时，又兀自地咯咯笑了起来。

一些女性觉得这一幕令人深感不安，因为它明显起到了验证"女人渴望被强暴"这一厌女症式论断的作用。但是，另外一些人却认为，当男女主角情感爆发、放下防备，在虐恋的欢愉中结合后，二人终于心意互通。一位友人对我说，小说和电影的结局不应如此，在那样一个两人都心满意足的夜晚之后，瑞特才不会留下斯佳丽孤身一人呢。我不同意这个观点。这对恋人对对方的防备心都太强且都害怕承诺，因此任何长期性的伴侣关系都极有可能失败；完全地向对方敞开心扉让瑞特感到害怕，他变成了两人中更脆弱的那个，这便是结束的开始。玛格丽特·米切尔在小说中运用了明显种族化的语言来描写这次事件，反复地描写着黑暗、野蛮、残暴和羞耻的意象。小说中，斯佳丽这样表达自己的欲望："想要使（瑞特的）这颗目空一切的黑脑袋乖乖听自己指挥。"正如我之前概述的，这暗示着

白人对黑人性的强烈渴望,有些评论者认为《乱世佳人》通篇都弥漫着这种感觉。[8] 剧本对小说的种族化用词做了净化,将这场戏处理为由酒精引发的婚内争吵,而性是其最终解决方式。尽管影片中最可怕的时刻之一就是瑞特用他的大手握住斯佳丽的头,俯身禁锢着她,并威胁说要把她的头骨"像夹核桃"一样碾碎,好把关于阿希礼的念头赶走。当代人对家庭暴力的关注以及女性主义对家庭暴力衡量尺度的讨论,势必会认为这种交锋令人极为不安,并且和影片自带时代局限性的种族观点一样,这场戏中的性别政治也值得重新审视。

随着电影逐渐进入充满戏剧性的最后几场戏,斯佳丽和瑞特之间完美地保持住了一种犹豫不决的性与情感张力。她瞬间清醒地意识到阿希礼对玫兰妮的真爱以及她自己对瑞特的激情,但是这反衬出瑞特心肠变硬后的冷酷和日益积攒的怨恨。丽在全片中最大的优点之一在于她能够表现出斯佳丽的强大智慧和逐渐觉醒的过程,通过

[8] 米切尔:《飘》,第918页。

她的幡然醒悟，瑞特的离去才显得更加辛酸，然而一切都为时已晚。在这个结局中，斯佳丽没有夸张地表达情绪，而是敏锐地思索，理智地计划着下一步，就像她每一次都能化险为夷那样。这个结局给予观众一切还能挽回的希望。斯佳丽绝不是一段命定孽缘的悲剧性受害者，不论瑞特是否回来，我们都知道不屈不挠的斯佳丽·奥哈拉会没事的。明天她一定会想出办法来的，就像她一直说的那样，明天就是另外一天了。

057　在痛失所有人之后，斯佳丽顽强地哭喊着："明天就是另外一天了。"

退场音乐

在报纸、电视和电影调研部门的调查结果中,《乱世佳人》一次又一次登顶,成为史上最受观众喜爱的作品。在号称"最伟大的爱情故事"的同类作品中,它打败了乔治·库克和巴兹·鲁赫曼(Baz Luhrmann)先后执导过的《罗密欧与朱丽叶》(*Romeo and Juliet*,1936,1996)、威廉·惠勒(William Wyler)执导的《呼啸山庄》(*Wuthering Heights*,1939)、奥托·普雷明格(Otto Preminger)执导的《除却巫山不是云》(*Forever Amber*,1947)以及盖布里埃尔·帕斯卡(Gabriel Pascal)执导的《恺撒与克丽奥佩拉》(*Caesar and Cleopatra*,1945,费雯·丽主演)等影片,并且它还经常被列举和评选为史上最佳电影之一。1940年,它横扫奥斯卡金像奖,并且是之后的半个世纪中唯一一个有美籍非裔演员获奖的影片。

因此,是什么让《乱世佳人》成为一部经典?它是否担得起永恒经典杰作的名头呢?它能否比其他电影更经久不衰——即便那些作品在政治

上更为进步、与当代社会的关联更为密切?

"经典"(classic)一词本身就是有问题的,与之相关的另一个词"正典"(canon)也是如此(文学和电影学者们已经质疑了这个问题多年——尤其是在检视是谁评选出这些作品的时候)。但是,如果一部电影被视作经典是因为它所受到的尊敬——它对其他电影人的影响,其衍生流行文化的数量以及观众对其角色、对白和关键情节的熟悉程度——《乱世佳人》可以轻易获胜。几乎没有其他电影能够如此深刻地渗透民间俗语。就连那些从未读过小说也没看过电影的人都知道斯佳丽和瑞特的名字,并且能辨认出著名的台词"老实说,亲爱的……"和"明天就是另外一天了"。没有其他的历史爱情故事或史诗能够获得如此地位。然而,在严肃的电影评论者和机构眼中,《乱世佳人》鲜少获得"经典"的地位。比如,最近一次英国电影学会评选的"史上最伟大电影"片单,在由超过800名影评人、策展人、电影学者和发行者

产生的投票结果中,《乱世佳人》却榜上无名。[1]

　　考虑到漫长而血腥、阴魂不散并不断分裂美国人民的种族压迫和种族关系的历史,我们似乎可以理解评论家们阻止《乱世佳人》神圣化的做法。但是,许多女性主义评论者和电影爱好者认为,《乱世佳人》之所以被经典史册拒之门外,是因为这是一部"女人的电影"。它作为一部战争片却没有战争场面,主角是一名年轻女性,电影故事的核心是一段复杂的三角恋,并尤其为白人女性观众所热爱和痴迷(尽管有色人种的女性也是它的粉丝),对"爱情片"的预设和偏见便将它弃置于女性情节剧的角落里。那又如何呢?女性们热爱它,原因早先我已经讨论过了。毫不吹嘘地讲,它可能塑造了一个最为高大的女性角色,她是我们大多数人见过的最为复杂和反叛的女性电影角色之一;它的主角在重大历史变故的边缘摇摇晃晃,一个特权社会正在她的脚下瓦解,与此同时,她正在应对生活中重大的情感、经济和

[1] 参见 http://www.bfi.org.uk/news/50-greatest-films-all-time。

社会层面的挑战；观众们可以不断猜测"斯佳丽能否挽回瑞特"的答案；它拥有影史上最棒的摄影，处处都是视觉和听觉盛宴；巧妙的剧本，惊艳的戏服和丰满的场景设计皆是一流水准。在大男子主义定义的电影正典之中，女性对这部电影的高度喜爱无济于事，但是对于女性（的确也有许多男性）观众而言，这些原因已经足以解释它为何魅力持久。

莫莉·哈斯克尔认为这部"女人的电影"成了"深刻美国性的一部分，这幅油画即便没包含沃尔特·惠特曼（Walt Whitman）的众生相，至少也具备丰富的层次"。这是一个"小小的奇迹"。[2]对于科拉·卡普兰而言，这部作品引发女人们的共鸣，因为"内战前的美国南方为某种前资本主义时代的家庭爱情故事提供了背景，这个神话般的时代有着稳定的传统社会关系，但它被美国内战永远摧毁了"。由于奴隶制的余毒，卡普兰认为这种幻影般的历史形象必须被摧毁，"只有这样美

2　哈斯克尔：《老实说，亲爱的》，第 xiii 页。

058 劳伦斯·奥利弗坐在一艘以斯佳丽常说的惊叹语"别多说废话了"（Fiddle-dee-dee）题名的小船上，这张照片由他的妻子费雯·丽拍摄

国南方才能进入现代工业式的资本主义社会"。对她而言,"《飘》带读者回到过去,却坚决让南方抛弃过往"。[3] 尽管卡普兰讨论的是小说而非电影,但是她的文字击中了一些要害。于我而言,和很多人一样,这部史诗电影讲述内战这一巨大灾难和政治事件的方式给予了我的幻想以肆意生长的空间,并且拓宽了我对历史和情感认知的范围,同时又能提供给我感官上的愉悦与满足。这绝非易事。

3 卡普兰:《荆棘鸟》,第119页。

演职员表

《乱世佳人》美国 / 1939

导演 —— 维克多·弗莱明

制片人 —— 大卫·O.赛尔兹尼克

编剧 —— 西德尼·霍华德,(改编自原著小说)
《飘》,一个"关于旧时南方的故事",
作者玛格丽特·米切尔

摄影 —— 欧内斯特·哈勒(Ernest Haller)

制片设计 —— 威廉·卡梅伦·孟席斯

总剪辑师 —— 哈尔·C.克恩

作曲 —— 马克思·斯坦纳

制片公司 —— 赛尔兹尼克国际电影公司,
与米高梅公司联合制作,
由勒夫联合公司
(Loew's Incorporated)发行

剧本助理——芭芭拉·基翁（Barbara Keon）

制片主任——雷蒙德·A.克伦（Raymond A. Klune）

副导演——埃里克·G.斯泰西（Eric G. Stacey）

摄影特效——杰克·科斯格罗夫

美术指导——莱尔·惠勒

内景设计——约瑟夫·B.普拉特（Joseph B. Platt）

内景布置——爱德华·G.博伊尔（Edward G. Boyle）

联合电影剪辑师——詹姆斯·E.纽科姆
（James E. Newcom）

戏服设计师——沃尔特·普伦基特

彩色印刷——雷·瑞纳汉（Ray Rennahan）
威尔弗里德·M.克莱因
（Wilfrid［Wilfred］M. Cline）

彩色印刷总监——娜塔莉·卡尔马斯（Natalie Kalmus）

助理音乐导演——洛乌·福布斯（Lou Forbes）

（音效）录音——弗兰克·马厄（Frank Maher）

历史顾问——威尔伯·G.库尔茨

技术顾问——苏珊·迈里克、威尔·普赖斯（Will Price）

未列入片尾字幕中的演职人员

联合导演——乔治·库克、山姆·伍德（Sam Wood）

片场导演——威廉·J.斯库利（William J. Scully）

外景制片主任——梅森·N.利特森（Mason N. Litson）

副导演——里奇韦·卡洛（Ridgeway Callow）
　　　　　亚瑟·费洛斯（Arthur Fellows）

台词导演——B.里夫斯·伊森（B. Reeves Eason）

第二片场导演——威廉·卡梅伦·孟席斯

第二片场副导演——哈尔韦·福斯特（Harve Foster）
　　　　　　　　　拉夫·斯洛瑟（Ralph Slosser）
　　　　　　　　　约翰·舍伍德（John Sherwood）

奇科市片场导演——切斯特·M.富兰克林
（Chester M. Franklin）

南方背景导演——詹姆斯·A.菲茨帕特里克
（James A. Fitzpatrick）

分镜头剧本——莉迪亚·席勒（Lydia Schiller）
康妮·厄尔（Connie Earl）

选角导演——查尔斯·理查兹（Charles Richards）
弗雷德·许茨勒（Fred Schuessler）

对剧本有贡献的作者——本·赫克特
乔·斯沃林（Jo Swerling）
大卫·O.塞尔兹尼克
约翰·凡·德鲁滕
（John Van Druten）
奥利弗·H.P.加勒特
（Oliver H. P. Garrett）

东方故事编辑——凯瑟琳（凯）·布朗

调研人员——莉莲·K.戴顿（Lillian K. Deighton）

摄影师——李·加姆斯（Lee Garmes）

联合摄影效果：火焰效果——李·扎维茨（Lee Zavitz）

相机操作员——亚瑟·E.阿林（Arthur E. Arling）
　　　　　　　文森特·法勒（Vincent Farrar）

灯光师——詹姆斯·波特万（James Potevin）

电力工程总监——沃利·厄特尔（Wally Oettel）

场务——弗雷德·威廉斯（Fred Williams）

剧照摄影——弗雷德·帕里什（Fred Parrish）

助理剪辑师——理查德·L.凡·恩格尔
　　　　　　（Richard L. Van Enger）
　　　　　　欧内斯特·利德利（Ernest Leadly）

调度导演——彼得·巴布什克（Peter Ballbusch）

内景布置（被替换）——霍贝·欧文（Hobe Erwin）

片场布置——霍华德·B. 布利斯托尔（Howard B. Bristol）

外景部门总监——亨利·J. 斯塔尔（Henry J. Stahl）

道具管理员——哈罗德·科尔斯（Harold Coles）

现场道具——阿登·克里普（Arden Cripe）

绿地——罗伊·A. 麦克劳克林（Roy A. McLaughlin）

窗帘——詹姆斯·福尼（James Forney）

特殊道具制作者——罗斯·B. 杰克曼（Ross B. Jackman）

塔拉外景设计——弗洛伦斯·约奇（Florence Yoch）

机械工程师——罗伊·D. 马斯格雷夫（Roy D. Musgrave）

搭景总监——哈罗德·芬顿（Harold Fenton）

服装管理员——爱德华·P. 兰贝特（Edward P. Lambert）

服装助理——玛丽安·P. 达布尼（Marian P. Dabney）

戏服——埃尔默·埃尔斯沃斯（Elmer Ellsworth）

妆发——蒙特·威斯特摩（Monte Westmore）

妆发助理——黑兹尔·罗杰斯（Hazel Rogers）
　　　　　本·奈（Ben Nye）

费雯·丽发型师——西德尼·圭拉罗夫
　　　　　　　（Sydney Guilaroff）

费雯·丽帽具师——约翰·弗雷德里克斯
　　　　　　　（John Frederics）

假发——马克斯·法克特（Max Factor）

联合色彩总监——亨利·加法（Henri Jaffa）

彩色印刷测试员——卡尔·斯特鲁斯（Karl Struss）

其他音乐/管弦乐团——阿道夫·多伊奇
　　　　　　　　（Adolph Deutsch）
　　　　　　　　果·弗雷德霍弗
　　　　　　　　（Hugo Friedhofer）
　　　　　　　　海因茨·勒姆黑尔德
　　　　　　　　（Heinz Roemheld）

其他音乐选段——威廉·阿克斯特（William Axt）

　　　　　　　弗朗次·韦克斯曼（Franz Waxman）

舞蹈导演——弗兰克·弗洛伊德（Frank Floyd）

　　　　　　爱德华·普林茨（Edward Prinz）

声音——托马斯·莫尔顿（Thomas Moulton）

音效——弗雷德·阿尔宾（Fred Albin）

　　　　亚瑟·约翰斯（Arthur Johns）

替身——克拉克·盖博：亚基曼·卡努特

　　　（Yakima Canutt）、杰伊·威尔西

　　　（Jay Wilsey）；保罗·赫斯特（Paul Hurst）：

　　　弗兰克·福西特（Frank Fawcett）；

　　　费雯·丽：莉拉·芬恩（Lila Finn）

　　　阿林·古德温（Aline Goodwin）；

　　　卡米·金：理查德·史密斯（Richard Smith）

骑马替身——托马斯·米切尔：凯里·哈里森

　　　　　　（Carey Harrison）；

　　　　　　费雯·丽：黑兹尔·沃普（Hazel Warp）

费雯·丽的舞蹈替身——萨莉·德·马可（Sally De Marco）

费雯·丽的定位替身——莫泽尔·米勒（Mozelle Miller）

宣传——拉塞尔·伯德威尔（Russell Birdwell）

亚特兰大及纽约首映的宣传——霍华德·迪茨（Howard Dietz）

霍华德·迪茨助理——威廉·赫伯特（William Hebert）

预告片总监/解说员——弗兰克·惠特贝克（Frank Whitbeck）

电影原声配乐

艾尔弗雷德·纽曼（Alfred Newman）：《赛尔兹尼克国际电影公司主题曲》（"Selznick International Theme"）

丹尼尔·迪凯特·埃米特（Daniel Decatur Emmett）：《（我希望我在）南方之地》["(I Wish I Was in) Dixie's Land"]

斯蒂芬·福斯特（Stephen Foster）：《凯迪·贝尔》（"Katie Belle"）、《她睡在柳树下》（"Under the Willow She's Sleeping"）、《路易斯安纳美人》（"Lou'siana Belle"）、《多莉·戴》（"Dolly Day"）、《弹起班卓琴》（"Ring de Banjo"）、《马萨在黄土之下》（"Massa's in de Cold Ground"）、《家中老年人（斯旺尼河）》["The Old Folks at Home (Swanee River)"]、《美丽的梦想家》（"Beautiful Dreamer"）以及《浅棕发的珍妮》（"Jeanie with the Light Brown Hair"）

约瑟夫·巴恩比（Joseph Barnby）：《虚情假意》（"Sweet and Low"）

传统歌曲，《汝南方的骑士们》（"Ye Cavaliers of Dixie"）

丹尼尔·巴特菲尔德（Daniel Butterfield）：《安息号》（"Taps"）

传统歌曲，《马里兰，我的马里兰》["Maryland, My Maryland，改编自德国圣诞节颂歌《圣诞树》（"O Tannenbaum"）]

传统歌曲,《爱尔兰洗衣女工》("Irish Washerwoman")

传统歌曲,《加里欧文》("Garryowen")

路易斯·兰伯特[Louis Lambert,本名帕特里克·吉尔摩(Patrick Gilmore)]:《当约翰尼从军归家》("When Jonny Comes Marching Home")

亨利·塔克(Henry Tucker):《(当这场残酷战争结束时)伤心孤独地哭泣》["Weeping, Sad and Lonely (When This Cruel War Is Over)"]

哈利·麦卡锡(Harry McCarthy):《美蓝之旗》("The Bonnie Blue Flag")

查尔斯·韦斯利(Charles Wesley)、费利克斯·门德尔松(Felix Mendelssohn)、威廉·H.卡明斯(William H. Cummings):《听!天使在唱歌》("Hark! The Herald Angels Sing")

乔治·弗雷德里克·鲁特(George Frederick Root):《噔噔噔!(男孩们在行军)》["Tramp! Tramp! Tramp! (The Boys Are Marching)"]

传统歌曲,《前进吧摩西(让我的人民走)》["Go Down Moses (Let My People Go)"]

斯蒂芬·福斯特:《我的肯塔基老家》("My Old Kentucky Home"),由蝴蝶·麦奎因表演

亨利·克莱·沃克(Henry Clay Work):《行军穿过佐治亚》("Marching through Georgia")

威廉·斯泰费(William Steffe):《联邦军战歌》("Battle Hymn of the Republic")

传统歌曲,《北方人乱弹》("Yankee Doodle")

伊萨克·贝克·伍德伯里(Issac Baker Woodbury):《夏夜之星》("Stars of the Summer Night")

理查德·瓦格纳(Richard Wagner),来自《罗恩格林》("Lohengri"):《新娘合唱(新娘登场)》["Bridal Chorus(Here Comes the Bride)"]

传统歌曲,《深河》("Deep River")

传统歌曲,《因为他是个愉快的好小伙》("For He's a Jolly Good Fellow")

传统歌曲,《伦敦大桥垮下来》("London Bridge Is Falling Down")

纳尔逊·纳斯(Nelson Kneass),取自托马斯·邓恩·英格利希(Thomas Dunn English)的诗作:《本·博尔特(哦你可别忘了)》,由费雯·丽表演

演员对照表
在塔拉庄园(奥哈拉家在佐治亚州的种植园)
托马斯·米切尔——杰拉尔德·奥哈拉
芭芭拉·奥尼尔(Barbara O'Neil)——埃伦·奥哈拉(Ellen O'Hara),他的妻子

他们的女儿
费雯·丽——斯佳丽·奥哈拉
伊芙琳·凯斯——苏埃伦·奥哈拉
安·拉瑟福德——卡丽恩·奥哈拉

斯佳丽的情郎

乔治·里夫斯——斯图亚特·塔尔顿（Stuart Tarleton）

弗雷德·克兰——布伦特·塔尔顿（Brent Tarleton）

家仆

哈蒂·麦克丹尼尔——黑妈妈

奥斯卡·波尔克——波克

蝴蝶·麦奎因——普莉西

田间

维克多·乔里——乔纳斯·威尔克森，监工

埃弗里特·布朗——大个儿山姆，领班

十二橡树庄园及韦尔克斯种植园周边

霍华德·希克曼——约翰·韦尔克斯（John Wilkes）

艾丽西亚·雷特——印第亚·韦尔克斯，他的女儿

莱斯利·霍华德——阿希礼·韦尔克斯，他的儿子

奥利维娅·德·哈维兰——玫兰妮·汉密尔顿，他们的表妹

兰德·布鲁克斯——查尔斯·汉密尔顿，她的兄弟

卡罗尔·奈——弗兰克·肯尼迪，一个客人

以及一个从查尔斯顿来的拜访者
克拉克·盖博——瑞特·巴特勒

在亚特兰大市
劳拉·霍普·克鲁斯——"佩蒂帕特"·汉密尔顿姑妈
埃迪·安德森——彼得大叔,她的马车夫
哈里·达文波特——米德大夫
利昂娜·罗伯茨(Leona Roberts)——米德夫人
简·达威尔(Jane Darwell)——梅丽韦德夫人(Mr. Merriwether)
欧娜·芒森——贝尔·沃特林,妓女

以及
保罗·赫斯特——北方军逃兵
伊莎贝尔·朱厄尔(Isabel Jewell)——埃米·斯莱特里(Emmy Slattery)
卡米·金——美蓝·巴特勒
埃里克·林登(Eric Linden)——被截肢士兵
J.M. 克里根(J. M. Kerrigan)——约翰尼·加拉格尔(Johnny Gallagher)

韦德·邦德（Ward Bond）——汤姆（Tom）北方军长官

杰基·莫兰（Jackie Moran）——菲尔·米德（Phil Meade）

克里夫·爱德华兹（Cliff Edwards）——回忆中的士兵

莉莲·肯布尔－库珀［L. (Lillian) Kemble-Cooper］——美蓝在伦敦的护士

亚基曼·卡努特（Yakima Canutt）——逃兵

玛塞拉·马丁（Marcella Martin）——凯瑟琳·卡尔弗特（Cathleen Calvert）

路易斯·让·海特（Louis Jean Heydt）——抱着博·韦尔克斯（Beau Wilkes）的饥饿士兵

米基·库恩（Mickey Kuhn）——博·韦尔克斯

奥林·霍华德（Olin Howard）——投机商人

欧文·培根（Irving Bacon）——下士

罗伯特·埃利奥特（Robert Elliott）——北方军少校

威廉·贝克韦尔（William Bakewell）——骑马军官

玛丽·安德森（Mary Anderson）——梅贝尔·梅丽韦德（Maybelle Merriwether）

未列入片尾字幕中的演职人员

扎克·威廉斯（Zack Williams）——伊利亚（Elijah）

汤姆·塞德尔（Tom Seidel）——塔拉庄园的客人

拉夫·布鲁克斯（Ralph Brooks）、詹姆斯·布什（James Bush）——十二橡树庄园里的绅士们

菲利普·特伦特（Phillip Trent）——十二橡树庄园里的绅士 / 坐在塔拉庄园台阶上的有胡须的南方士兵

玛乔丽·雷诺兹（Marjorie Reynolds）——十二橡树庄园中的闲聊者

马丁娜·科尔蒂纳（Martina Cortina）、伊内兹·哈切特（Inez Hatchett）、阿扎芮内·罗杰斯（Azarene Rogers）、莎拉·威特利（Sarah Whitely）——十二橡树庄园的女仆

艾伯特·莫林（Albert Morin）——勒内·皮卡德（René Picard）

特里·希罗（Terry Shero）——范妮·埃尔辛（Fanny Elsing）

比利·麦克莱恩（Billy McClain）——老莱维（Levi）

汤米·凯利（Tommy Kelly）——审查员办公室门外的男孩

艾德·钱德勒（Ed Chandler）——医院里的一名中士

乔治·哈克阿索恩（George Hackathorne）——医院里的一名受伤的士兵

罗斯科·阿泰斯（Rosco Ates）——医院里一名正在恢复的士兵

约翰·阿利奇（John Arledge）——医院里一名濒死的士兵

盖伊·威尔克森（Guy Wilkerson）——医院里正在玩牌的伤兵

琼·德雷克（Joan Drake）、琼·黑克（Jean Heker）——医院护士

汤姆·泰勒（Tom Tyler）——撤退时的指挥官

弗兰克·费林（Frank Faylen）——协助米德大夫的士兵

小弗兰克·科格伦（Frank Coghlan Jr）——撤退时筋疲力尽的男孩

李·费尔普斯（Lee Phelps）——围攻时的酒保

欧内斯特·惠特曼（Ernest Whitman）——走私犯的朋友

威廉·斯特林（William Stelling）——归来的老兵

威廉·斯塔克（William Stack）——绅士

乔治·米克（George Meeker）、威利斯·克拉克（Wallis Clark）——正在玩扑克的北方军队长

阿德里安·莫里斯（Adrian Morris）——投机的演说家

布鲁·华盛顿（Blue Washington）——叛徒的同伙

希·詹克斯（Si Jenks）——街上的北方军

哈利·斯特朗（Harry Strang）——汤姆的助手

埃里克·奥尔登（Eric Alden）——雷夫·卡尔弗特（Rafe Calvert）

黛西·布福德（Daisy Bufford）、鲁斯·拜尔斯（Ruth Byers）、弗朗西斯·德赖弗（Frances Driver）、娜奥米·法尔（Naomi Pharr）——晚间祈祷时的女仆

凯利·格里芬（Kelly Griffin）——新生儿美蓝·巴特勒

茱莉亚·安·塔克（Julia Ann Tuck）——6个月大的美蓝·巴特勒

菲莉丝·卡洛（Phyllis Callow）——两岁时的美蓝·巴特勒

里克·霍尔特（Ric Holt）——11个月大的博·韦尔克斯

加里·卡尔森（Gary Carlson）——斯佳丽婚礼上的博·韦尔克斯

卢克·科斯格罗夫（Luke Cosgrave）——乐队领唱

露易丝·卡特（Louise Carter）——乐队领唱的妻子

克尔曼·克里普斯（Kerman Cripps）、查克·汉密尔顿（Chuck Hamilton）、W.柯比（W. Kirby）、H.尼尔曼（H. Nellman）——贫民窟的北方士兵

内德·达文波特（Ned Davenport）——独臂士兵

伊迪丝·埃利奥特（Edythe Elliott）——将军的妻子

伊芙琳·哈丁（Evelyn Harding）、乔琳·雷诺兹（Jolane Reynolds）、苏珊娜·里奇韦（Suzanne Ridgeway）——康康舞女

李·默里（Lee Murray）——打鼓男孩

大卫·纽威尔（David Newell）——凯德·卡尔弗特（Cade Calvert）

弗雷德·沃伦（Fred Warren）——弗兰克·肯尼迪的职员

约翰·雷（John Wray）——监狱帮派头目

帕特里克·柯蒂斯（Patrick Curtis）——玫兰妮·汉密尔顿的婴儿

埃莫森·特里西（Emerson Treacy）、特雷弗·巴德特（Trevor Bardette）、莱斯特·多尔（Lester Dorr）、本·卡特（Ben Carter）、安·布普（Ann Bupp）

制作信息相关细节

"火烧亚特兰大"一场戏拍摄于1938年12月10日。乔治·库克执导的主体拍摄过程始于1939年1月26日，持续到1939年2月15日（共18天）。1939年3月2日重新开机，由维克多·弗莱明接任导演。山姆·伍德于1939年4月下旬接任生病的弗莱明拍摄了24天，直到5月弗莱明回归拍摄。主体拍摄过程于1939年7月1日结

束，尽管弗莱明继续在 1939 年 7 月到 1939 年 11 月 11 日期间进行了零星补拍。拍摄地点包括奇科市、卡拉巴萨斯、帕拉戴斯、马里布湖区、西米谷市、特里温福、阿古拉以及马里布湖区的罗伊斯农场（以上地点均在加州）；还有帕萨迪纳市的布施花园；加州洛杉矶西部山区的林地山丘和阿曼森农场，以及圣贝纳迪诺国家公园森林的大熊湖。开头字幕背景中的内容拍摄于阿肯色州北小石城和佐治亚州。棚拍室内场景和露天片场场景拍摄于加州卡尔弗市的赛尔兹尼克国际摄影棚内。预算大致为 395.7 万美元。以 35mm 胶片拍摄，银幕比例为 1.37：1（1967 年以 70mm 和 2.20：1 的制式重新发行），彩色印刷，单声道音响（西方电子唱片录制；之后重新以 Perspecta 音轨重录发行），美国电影协会编号（MPAA）：5729。

发行信息相关细节

1940 年 1 月 17 日起在美国院线由勒夫联合公

司发行。片长为220分钟/20300英尺胶片。1939年12月15日的美国首映礼举办于（佐治亚州的）亚特兰大市；纽约市的首映时间为1939年12月19日，（加州）洛杉矶市的首映时间为1939年12月28日。美国院线的重映发行时间为1942年3月31日，1947年8月21日，1954年6月3日，1967年10月10日（70mm），1974年9月18日，1989年2月3日和1998年6月26日。

1940年4月18日在英国院线由米高梅公司发行。英国电影审查局（BBFC）评级结果为A类（有删减）。片长为220分钟。英国院线的重映发行时间为1968年9月10日，1969年3月12日（70mm）和2013年11月22日。

超出原定时长的部分为音乐，具体包括：序曲（10分31秒）、幕间休息音乐（7分钟）和退场音乐（4分15秒）。

字幕内容由朱利安·格兰杰（Julian Grainger）整理。

奥斯卡金像奖最佳影片

最佳导演:维克多·弗莱明

最佳女演员:费雯·丽

最佳女配角:哈蒂·麦克丹尼尔

最佳艺术指导:莱尔·惠勒

最佳摄影(彩色):欧内斯特·哈勒、雷·瑞纳汉(Ray Rennahan)

最佳电影剪辑:哈尔·克恩、詹姆斯·纽科姆(James Newcom)

最佳剧本:颁给已故的西德尼·霍华德

特别贡献奖颁给威廉·卡梅伦·孟席斯,表彰他对色彩的运用

欧文·G. 托尔伯格纪念奖颁给大卫·O. 赛尔兹尼克